Ulrike Grammbitter
Iris Lauterbach

T0337696

DAS PARTEIZENTRUM DER NSDAP

in München

Herausgegeben vom Zentralinstitut für Kunstgeschichte
Mit einem Beitrag von Klaus Bäumler

DEUTSCHER KUNSTVERLAG

Iris Lauterbach

EINFÜHRUNG

M it dem Kauf des künftigen »Braunen Hauses« tat die NSDAP 1930 den ersten Schritt zum Ausbau eines Parteiviertels am Königsplatz. Von 1933 an gingen mehr als 50 Gebäude entlang der Brienner Straße, Arcisstraße, Gabelsbergerstraße, Barer Straße und Karlstraße sowie angrenzender Straßen in den Besitz der NSDAP über (Lageplan auf der hinteren Umschlaginnenseite). Einige wurden abgerissen, um Platz für Neubauten zu machen, so etwa das Palais Pringsheim, die meisten für die zahlreichen Dienststellen der Parteiorganisationen neu genutzt.

Die Umgestaltung des Königsplatzes mit den angrenzenden Neubauten war das erste große Bauprojekt der Nationalsozialisten. Mit »Führerbau«, »Verwaltungsbau der NSDAP« und den beiden »Ehrentempeln« an der heutigen Arcis- und Katharina-von Bora-Straße sowie der Neugestaltung des Königsplatzes entstand ein monumentales Forum der Bürokratie und des Kultes, mit dem Partei und Staat ihren Machtanspruch architektonisch manifestierten.

Der massive städtebauliche Eingriff veränderte das Erscheinungsbild der klassizistischen Platzanlage radikal. Seit seiner Entstehung war der Königsplatz ein Versammlungsort, seit dem Ersten Weltkrieg bevorzugt für politische Gruppierungen des rechten Spektrums. Die Nationalsozialisten setzten die Tradition des Ortes in ihrem Sinne fort: Bereits am 10. Mai 1933 veranstalteten sie hier eine Bücherverbrennung. Sie machten den Platz zum Zentrum ihrer Aufmärsche und ihres alljährlich zelebrierten pseudo-religiösen Totenkultes: Am 9. November 1935 wurden die »Blutzeugen« des 1923 gescheiterten Hitler-Putsches in Sarkophagen in die »Ehrentempel« überführt; der nun alljährlich zelebrierte »Letzte Appell« endete in einem lauten »Hier« der Menge als Willensbekundung, in der Nachfolge der »Märtyrer der Bewegung« bis zum Tod für die NS-Bewegung zu kämpfen.

Während der »Verwaltungsbau« bis Kriegsende der Parteiadminis-
tration diente, verlagerten sich die repräsentativen Funktionen des
»Führerbaus« bereits im Laufe der 1930er Jahre in die Reichskanzlei
in Berlin sowie in Hitlers »Residenz« am Obersalzberg. Der einzige
weltpolitisch bedeutende Vorgang, in dem der »Führerbau« als ar-
chitektonische Kulisse eine Rolle spielte, war Ende September 1938
die Unterzeichnung des »Münchner Abkommens« zur Abtretung
des Sudetenlandes durch die Tschechoslowakei.

Die nationalsozialistische Propaganda stilisierte die Architektur
der Parteibauten in der »Hauptstadt der Bewegung« zum muster-
gültigen Vorbild. Vergleichbar sollte das 1933 in Dachau, nordöst-
lich Münchens, errichtete erste Konzentrationslager zum Modell
späterer nationalsozialistischer Vernichtungslager werden.

Nach Kriegsende nutzte die US-Militärregierung die kaum be-
schädigten Großbauten zunächst als »Central Art Collecting Point«,
als Sammelstelle für die NS-Beutekunst. Später wurden beide Ge-
bäude kulturellen Institutionen überlassen, eine Neunutzung, die
bis heute andauert.

Die Pfeiler der »Ehrentempel« wurden 1947 gesprengt, ihre
Sockel 1956/57 bepflanzt. Die überwucherten Relikte der NS-Zeit
sind zusammen mit dem 1988 wiederbegrünten Königsplatz auch
im übertragenen Wortsinn ein Denkmal des Umgangs am Ort mit
der NS-Vergangenheit: Man ließ Gras darüber wachsen.

Zeichen des veränderten Umgangs ist die Errichtung des NS-
Dokumentationszentrums, das 2015 am Standort des »Braunen
Hauses« an der Brienner Straße eröffnet wird.

Iris Lauterbach

DIE »REICHSLEITUNG DER NSDAP«

Zwei große Abteilungen der »Reichsleitung der NSDAP«
stützten und sicherten von München aus als administrative
Macht- und Herrschaftsinstrumente Hitlers Regime bis zum
Ende: die Dienststellen »Reichsschatzmeister« und »Stellvertreter
des Führers«. Ihre Arbeit zielte unter anderem auf die »Einheit von
Partei und Staat«, sie sollten – auch durch gegenseitige Kontrolle
– Macht und Einflussnahme der innerparteilichen und staatlichen
Einrichtungen im Gleichgewicht halten. »Reichsschatzmeister«
Franz Xaver Schwarz (1875–1947) – seit 1922 NSDAP-Mitglied,
1923 Teilnehmer am Hitler-Putsch und seit 1925 für die Neuorga-
nisation der Partei mitverantwortlich – residierte im »Verwal-
tungsbau«. Schwarz besaß seit 1931 eine Generalvollmacht Hitlers
für sämtliche vermögensrechtlichen Angelegenheiten der NSDAP,
er war für das Mitgliederwesen zuständig und erwarb seit 1933
immer weiter reichende finanzielle, juristische und verwaltungs-
technische Kompetenzen. In seiner mächtigen Dienststelle, die
sich nicht nur über das Parteiviertel, sondern auch auf zahlreiche
Außenstellen verteilte, verdreifachte sich bis 1942 die Zahl der An-
gestellten auf 3243, der »Reichsschatzmeister« beschäftigte somit
fast 60 Prozent des Personals der »Reichsleitung der NSDAP«. Das
kontinuierlich ausgebaute, als »Forum der Bewegung« bezeich-
nete NSDAP-Viertel bündelte die Parteibürokratie, den »geordne-
ten und sauberen Verwaltungsapparat« (»Völkischer Beobachter«,
7. November 1936). Die im »Verwaltungsbau« geführte zentrale
Mitgliederkartei der NSDAP, die 1939 mit knapp 8 Millionen ver-
mutlich ihren Höchststand erreichte, enthielt bei Kriegsende weit
mehr als 10 Millionen Karten, auf denen auch verstorbene und
ausgetretene Mitglieder verzeichnet waren. Die Reichsmitglieder-
kartei sowie die meisten der 1945 aufgefundenen Akten der
NSDAP befinden sich heute im Bundesarchiv in Berlin.

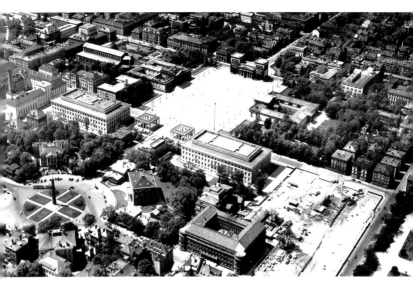

Königsplatz und Maxvorstadt, von Nordosten, Luftbild, Juni 1938

Der »Stellvertreter des Führers« sollte innerhalb der NSDAP wie auch als Verbindungsstelle zwischen der Münchner Parteileitung und den Reichsbehörden in Berlin eine wichtige politische Kontroll-funktion ausüben. »Stellvertreter des Führers« war von 1933 bis zu seinem Englandflug 1941 Rudolf Heß (1894–1987), die Dienststelle wurde dann als »Partei-Kanzlei« bis 1945 von Martin Bormann (1900–1945), »Sekretär des Führers«, geleitet. Der Stab, dem 1938 468, im Jahr 1944 871 Mitarbeiter angehörten, sollte in München unter anderem im »Braunen Haus« und im »Führerbau« unterge-bracht werden, unterhielt aber auch Büros in Berlin.

Ulrike Grammbitter

DAS PARTEIZENTRUM DER NSDAP

Maxvorstadt und Königsplatz

Der Königsplatz ist der bedeutendste Platz der Maxvorstadt. Das Viertel wurde in der Zeit König Maximilians I. Joseph außerhalb der Münchner Altstadt und der ehemaligen Stadtbefestigung neu angelegt. Geprägt wird es durch ein orthogonales Straßenraster, dessen in Ost-West-Richtung verlaufende Hauptachse schon damals die heutige Brienner Straße darstellte. Sie verband bereits im 18. Jahrhundert als »Fürstenweg« die Residenz in der Stadt mit dem Sommerschloss Nymphenburg und bildet die Hauptausfallstraße von der nördlichen Altstadt nach Westen.

Drei Plätze akzentuieren diese Hauptachse innerhalb der Maxvorstadt: Der Karolinenplatz und der Stiglmaierplatz nehmen den Königsplatz in die Mitte. Die Konzeption und der Gartenstadtcharakter der Maxvorstadt entstanden in einer Kooperation des Stadtplaners und Gartenkünstlers Friedrich Ludwig von Sckell (1750 – 1823) mit dem Architekten Carl von Fischer (1782 – 1820). Die Bautätigkeit begann 1809 am Karolinenplatz und an der Brienner Straße. Mit der Gestaltung des Königsplatzes, dessen Ausführung sich bis 1862 hinzog, betraute der spätere König Ludwig I. den Architekten Leo von Klenze (1784 – 1864).

Der Königsplatz sollte nach dem Willen Ludwigs I. ein Forum sein, das die Kultur der klassischen Antike feiert. Drei Solitärbauten rahmen den längsrechteckigen Platzraum (Abb. S. 9). Die Glyptothek und die heutige Antikensammlung liegen sich in der Mitte der nördlichen beziehungsweise der südlichen Längsseite gegenüber, hinterfangen von Parkanlagen, die Propyläen bilden den westlichen Platzabschluss. Die östliche Seite wurde bis 1933 von Bäumen optisch abgeschirmt.

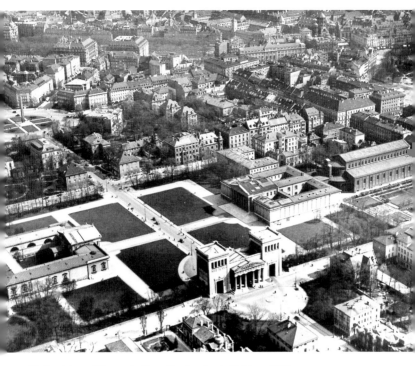

Königsplatz und Maxvorstadt, von Nordwesten, Luftbild, um 1932

Vom Palais Barlow zum »Braunen Haus«

Nach dem Ersten Weltkrieg erfuhr die Maxvorstadt mit ihren in große Gärten eingebetteten Palais einen sozialen Wandel, denn viele Besitzer konnten sich nun die kostspielige Unterhaltung dieser Bauten nicht mehr leisten. Manche der Häuser wurden in Mietwohnungen für mehrere Parteien umgestaltet, in andere zogen große Firmen ein, einige wiederum standen nun leer. 1930 warnte der Architekt Fritz Gablonsky von der staatlichen Bauverwaltung Bayerns vor einem schleichenden Verfall des Viertels. Er vertrat die Auffassung, dass der Charakter der Brienner Straße zwischen Königsplatz und Karolinenplatz nur erhalten werden

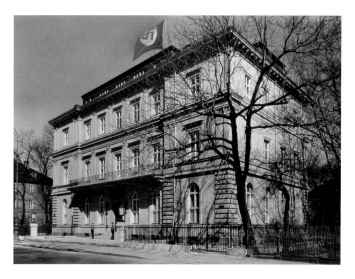

»Braunes Haus«, Brienner Straße 45, vor Februar 1934

könne, wenn der Staat die leerstehenden Bauten erwerbe. Dieser
Rat wurde nicht befolgt. Stattdessen kaufte noch im selben Jahr
die NSDAP eines dieser Anwesen, das Palais Barlow (Brienner
Straße 45), für 805.864 Goldmark. Das Gebäude lag an der Nord-
seite der Brienner Straße etwa in gleicher Entfernung von Königs-
platz und Karolinenplatz. Der »Illustrierte Beobachter«, eine
Wochen-Illustrierte der NSDAP, feierte es als Triumph, dass es
der NSDAP gelungen war, sich in ein vornehmes Viertel wie die
Maxvorstadt einzukaufen, verschwieg aber, dass deren beste Tage
bereits vorüber waren.

 Das Palais Barlow, ein klassizistisches Stadtpalais, war 1828 von
Johann Baptist Métivier (1781–1853), ab 1824 königlicher Baurat
und Mitarbeiter Klenzes, als Spekulationsobjekt erbaut worden.
Dies war in jenen Jahren in München nicht ungewöhnlich, da König
Ludwig I. Zuschüsse gewährte, um den Bau der neu angelegten
Prachtstraßen zu fördern. Das Gebäude war durch einen Vorgarten
von der Brienner Straße abgesetzt und von einem Park mit Neben-
gebäuden umgeben. Nach der Fertigstellung wurde es zunächst

an den Freiherrn Carl von Lotzbeck vermietet. 1838 erwarb es Fabio
Pallavicini, der Geschäftsträger des Königreiches Sardinien am
bayerischen Hof. Da Sardinien seit 1861 zum Königreich Italien
gehörte, ist das Missverständnis entstanden, das »Braune Haus« sei
ehemals Sitz der italienischen Botschaft gewesen. 1866 kaufte der
Hoffotograf Josef Albert das Gebäude, 1876 der englische Groß-
kaufmann Richard Barlow, nach dessen Tod 1882 es an seinen Sohn
Willy Barlow überging; dessen Witwe Elisabeth Barlow wiederum
veräußerte das Anwesen am 26. Mai 1930 an den Nationalsozialisti-
schen Deutschen Arbeiterverein, der als juristische Person anstelle
der nicht rechtsfähigen NSDAP auftrat.

Das »Parteiheim«, wie Hitler es nannte, sollte »ein Kulturdoku-
ment der NSDAP« werden. »Was aber die Bewegung braucht, ist ein
Heim, das genauso Tradition werden muß, wie der Sitz der Bewe-
gung.« Hitler persönlich stellte ein detailliertes Bauprogramm auf.
Darin sind bereits die Kernräume aufgeführt, die später die Grund-
lage für die Raumdisposition des Parteizentrums am Königsplatz
bilden sollten. Neben Organisations- und Verwaltungsräumen wie

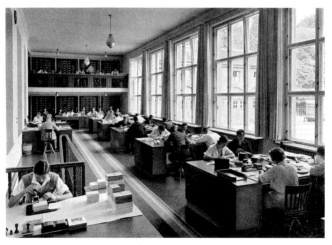

Ein Blick in den Kartothekfaal im Braunen Haus in München

*»Braunes Haus«, Kartotheksaal, 1933, aus: Deutschland erwacht. Werden, Kampf
und Sieg der NSDAP, Hamburg 1933, S. 45*

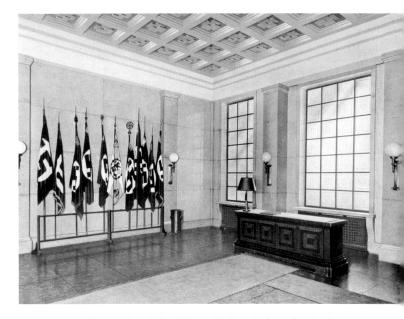

»Braunes Haus«, Fahnenhalle, 1933, aus: Die Kunst im Deutschen Reich 8,
»Die Baukunst«, Januar 1944

dem »Senatorensaal« für 60 Personen und dem Kartotheksaal für
die NSDAP-Mitgliederkartei waren als Kulträume der NS-Bewegung
eine Fahnen- und eine Standartenhalle vorgesehen (Abb. S. 11 und
oben). Direkt nach dem Kauf begann der Umbau des Hauses zum
Bürogebäude. Im Herbst 1930 wurde der Architekt Paul Ludwig
Troost (1878–1934) hinzugezogen, der die Umgestaltung der
Innenausstattung verantwortete. Im Januar 1931 eröffnete die
neue Geschäftsstelle der NSDAP (Abb. S. 10). Im Volksmund wurde
das Gebäude nach den Farben der Parteiuniform »Braunes Haus«
genannt, eine Bezeichnung, die von der NSDAP übernommen
wurde. Die Presse reagierte auf die architektonische Selbstdarstel-
lung der NSDAP nicht wie erhofft positiv, sondern hatte für das
Projekt nur Spott übrig, wovon Schlagzeilen wie »Münchner Palast
der Nazi-Bonzen«, »Palais Größenwahn« oder »Hitler spielt Bayern-
könig« zeugen.

Die Baugeschichte: die Parteibauten und die Umgestaltung des Königsplatzes

Seit November 1931 entstanden in dem weitläufigen Gartengelände des »Braunen Hauses« Erweiterungsbauten. Am 27. März 1932 notierte Goebbels in sein Tagebuch: »Bei Professor Troost im Atelier. Er hat den Neubau unseres kommenden Parteihauses entworfen. Er ist von einer klassischen Linienklarheit. Darüber stehen die Ideen des Führers.« Goebbels spricht von nur einem Parteigebäude. Weder der Ostabschluss des Königsplatzes, eine Umgestaltung des Platzes selbst noch »Ehrentempel« finden in dieser Zeit Erwähnung. Zwischen 1932 und 1933 wurden die vier angrenzenden Grundstücke an der Brienner Straße und Arcisstraße von der Partei gekauft und die Wohnhäuser abgebrochen.

Nach dem 30. Januar 1933 erhielt das Bauvorhaben eine völlig neue politische Dimension. Die NSDAP war Regierungspartei geworden und stellte mit Hitler den Kanzler des Deutschen Reiches. Aufgrund dieser neuen Machtposition rückte die Umgestaltung der gesamten Ostseite des Königsplatzes in erreichbare Nähe. Nicht nur die Grünanlagen an der Ostseite des Platzes, sondern auch die Bebauung an der Ostseite der Arcisstraße wurde nun in die Planungen einbezogen. Dass auf die Eigentümer Druck ausgeübt wurde, ihre Häuser zu verkaufen, ist in einem Fall eindeutig nachzuweisen. Alfred Pringsheim war der Besitzer eines der betroffenen Wohnhäuser im südlich der Brienner Straße gelegenen Abschnitt der Arcisstraße (Abb. S. 14 und 15). Der aus einer vermögenden Fabrikantenfamilie stammende Pringsheim lehrte an der Universität München Mathematik, er war Mitglied der Bayerischen Akademie der Wissenschaften und gehörte den führenden Kreisen der Münchner Gesellschaft an. Seine Sammlung von Majolika und Silber der Renaissance zählte zu den bedeutendsten Europas. 1890 bezog Pringsheim mit seiner Familie das Gebäude in der Arcisstraße 12, das er sich von dem namhaften Berliner Architektenbüro Kayser & von Großheim im Stil der deutschen Neorenaissance hatte erbauen lassen. Es war eines der ersten Häuser in München, das mit Zentralheizung, elektrischem Licht und Telefon ausgestattet war. Das Palais Pringsheim war einer der wichtigsten gesellschaftlichen und künstlerischen Treffpunkte Münchens, in dem vor allem Musi-

ker und Maler, aber auch Schriftsteller verkehrten. Hedwig Prings-
heim, seine Frau, war die Tochter der Frauenrechtlerin Hedwig
Dohm. Die einzige Tochter des Ehepaares, Katia, heiratete 1905
Thomas Mann. Pringsheim war Jude, der sich selbst als konfessions-
los bezeichnete, während die Familie seiner Frau vom Judentum
zum evangelischen Glauben konvertiert war. Die Kinder der Familie
Pringsheim wurden evangelisch getauft.

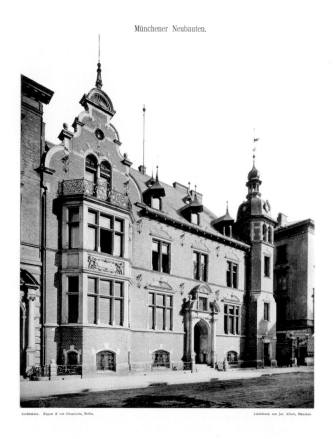

Palais Pringsheim, Arcisstraße 12, aus: Münchener Neubauten, 1896

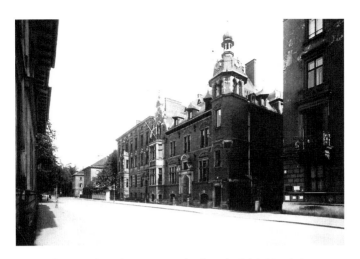

Arcisstraße, von Süden Richtung Brienner Straße, rechts Palais Pringsheim, Arcisstraße 12, vor 1931

In den Tagebüchern von Thomas Mann findet sich unter dem 24. Juni 1933 folgender Eintrag: »Neue Nachrichten über das Schicksal des Hauses in der Arcisstraße, dessen Enteignung mit oder ohne Entgelt bevorsteht. Die alten Leute müssen hinaus, damit das Haus, das sie 40 Jahre bewohnten, einem weiteren der verschwenderischen Parteipaläste Platz mache, aus denen das ganze Viertel in Kurzem bestehen soll. Das Restchen Zukunft der beiden Greise dunkel und ungewiß, ebenso das der Sammlung und Kunstwerke.« Im August 1933 beugte sich Pringsheim dem Druck und verkaufte Haus und Grundstück weit unter Wert für 600.000 Reichsmark an die NSDAP, vertreten durch den »Reichs-schatzmeister« Franz Xaver Schwarz. Im November 1933 wurden das Palais und weitere zwei angrenzende Häuser abgebrochen (Abb. oben). Die aus der Gründungsphase der Maxvorstadt stam-menden Eckgebäude an der Kreuzung der Brienner Straße mit der Arcisstraße waren schon abgerissen worden. An der südlichen Ecke stand das ehemalige Wohnhaus des Architekten Carl von Fischer, 1810 von ihm erbaut, an der nördlichen Ecke als Pendant das 1832 von Joseph Höchl für den Maler Julius Schnorr von Carolsfeld

Arcisstraße, von Süden, rechts Eckhaus Brienner Straße 44, vor Februar 1934

errichtete Wohnhaus (Abb. S. 9 und oben). Diese beiden Bauten markierten die Einmündung der Brienner Straße in den Königsplatz und hatten somit eine wichtige städtebauliche Funktion. Der Nationalsozialist Hans Zöberlein, der damalige ehrenamtliche Leiter des Kulturamtes der Stadt München, urteilte in seinem Artikel für die Zeitschrift »Das Bayernland« unter der bezeichnenden Überschrift »Adolf Hitler, der große Baumeister der Stadt« über den Abriss der stattlichen, von namhaften Architekten errichteten Bauten folgendermaßen: »Eine Reihe unansehlicher alter Baulichkeiten, die wirklich nicht dazu beitrugen, dem Platz nach Osten den erforderlichen monumentalen Abschluss zu geben, wurde abgebrochen.«

Bereits im April 1933 hatte die NSDAP bei der Münchner Lokalbaukommission Pläne für ein Verwaltungsgebäude an der Arcisstraße eingereicht, allerdings war dort ausdrücklich von einem »Vorprojekt« die Rede. Dieses wurde im Juli des gleichen Jahres genehmigt. Weshalb dann kein endgültiger Bauplan eingereicht wurde, lässt sich nur vermuten. Entweder war die Ausdehnung auf die nördliche Seite der Arcisstraße noch nicht antragsreif, oder die NSDAP, die zum Zeitpunkt der Antragstellung im April in Bayern

erst knapp einen Monat an der Macht war, wollte ausloten, wie viel
Widerstand die städtischen Behörden der vollständigen Veränderung der Ostseite des Königsplatzes entgegenbringen würden. Im
September 1933 informierte der »Völkische Beobachter«, die Tageszeitung der NSDAP, über die Aufnahme der Bauarbeiten für das
neue »Verwaltungsgebäude« an der Arcisstraße. Hervorgehoben
wurde, dass das Großprojekt vielen Arbeitern Beschäftigung biete,
ein Foto der Baustelle war mit »Arbeit und Brot« untertitelt. Auch
in der Lokalbaukommission hatte man diesen Artikel gelesen und
festgestellt, dass bis dahin keine endgültigen Baupläne eingereicht
worden waren. In geheimer Sitzung beratschlagte man das Vorgehen gegen den illegalen Neubau. Man scheute die Konfrontation
mit dem Reichskanzler und zog es vor, Pläne einzufordern und die
Einstellung der Bauarbeiten zu verlangen. Dennoch wurde ohne
Unterbrechung weitergebaut, obwohl die NSDAP erst im Oktober
die angeforderten Pläne einreichte. In diesem Antrag wird zum ersten Mal der Begriff »Führerbau« verwendet. Erst im Februar 1934
hatte das Projekt alle Instanzen durchlaufen und war genehmigt

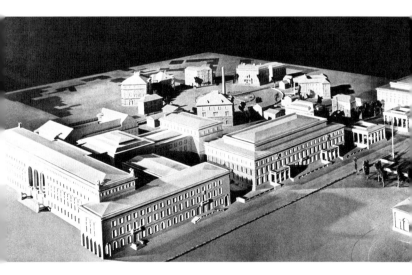

*Modell der Parteibauten an der Gabelsberger- und Arcisstraße, vorne links das
nicht fertiggestellte Kanzleigebäude gegenüber der Alten Pinakothek, Atelier
Troost, 1938, aus: Die Kunst im Dritten Reich 3, »Die Baukunst«, Mai 1939*

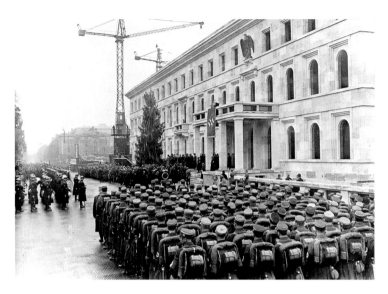

»Führerbau«, Richtfest, 3. November 1935

worden. Bis dahin war einer der ersten repräsentativen Großbauten der NSDAP also ein Schwarzbau. Eine Grundsteinlegungsfeier, wie sie beim »Haus der Deutschen Kunst« pompös inszeniert wurde, unterblieb deshalb bei diesem für die Partei so wichtigen Baukomplex.

Das endgültige Neubauprojekt eines Parteizentrums der NSDAP sah an der Arcisstraße zwei große, breit gelagerte, in der Gesamtdisposition übereinstimmend gestaltete Bauten vor (Abb. S. 17 und 19). Der nördlich der Kreuzung Arcisstraße und Brienner Straße gelegene Bau sollte als »Führerbau« Repräsentationszwecken dienen, der südlich der Kreuzung gelegene Pendantbau als »Verwaltungsbau« die Mitgliederkartei und die Dienststellen des »Reichsschatzmeisters« aufnehmen. Da der »Führerbau« und der »Verwaltungsbau« mehrere Vorgängerbauten ersetzten, änderte sich die Zählung der Hausnummern. Der »Verwaltungsbau«, am Standort des Palais Pringsheim, erhielt nun die Adresse Arcisstraße Nummer 10. Die Adresse Arcisstraße Nummer 12, die zuvor das Palais Pringsheim getragen hatte, bekam jetzt der

»Führerbau«. Dieser Wechsel der Hausnummern führt gelegentlich zu dem Irrtum, der »Führerbau« sei am Standort des Palais Pringsheim gebaut worden.

An der Einmündung der Brienner Straße in den Königsplatz waren zwei Tempelbauten angeordnet, die als städtebauliche Reminiszenz an die abgebrochenen Vorgängergebäude an dieser Stelle wirken (Abb. S. 21). Die Reichspressestelle der NSDAP gab die propagandistische Interpretation des zu realisierenden Baukomplexes vor: »So kristallisierte sich aus vielen Entwürfen heraus der Plan, das ›Braune Haus‹, die beiden Monumentalbauten: Führerhaus und Verwaltungsgebäude der NSDAP mit den beiden Ehrentempeln ›Ewige Wache‹ zu der Einheit und Geschlossenheit einer monumentalen Platzanlage zusammenzuschließen; nach dem Wunsch und Willen des Führers eine Weihe- und Versammlungsstätte des von ihm geeinten deutschen Volkes.«

Im Januar 1934 starb Troost überraschend. Für den »Baumeister des Führers« wurde ein Staatsbegräbnis angeordnet, an dem die wichtigsten NS-Größen teilnahmen. Die Witwe Gerdy Troost

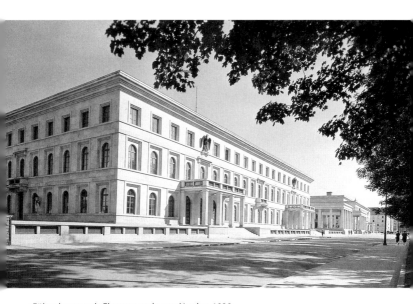

»Führerbau« und »Ehrentempel«, von Norden, 1938

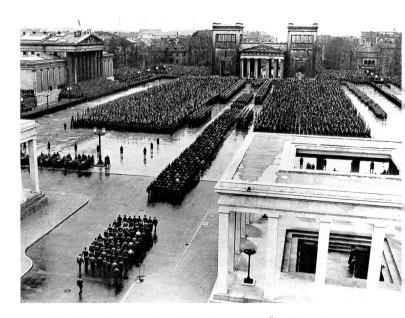

Einweihung des neugestalteten Königsplatzes mit der Überführung der Sarkophage der 16 »Blutzeugen« in die »Ehrentempel«, 9. November 1935

(1904–2003), Mitarbeiterin ihres Mannes, führte zusammen mit dessen langjährigem Büroleiter Leonhard Gall (1884–1952) das Baubüro unter dem Namen »Atelier Troost« weiter. Nach Troosts Tod wurde im Fachpublikum die Frage laut, wie weit die Planung des Neubauprojekts überhaupt gediehen sei. Die Spekulationen darüber beendete im März 1934 eine Ausstellung im Pavillon des Alten Botanischen Gartens, die Modelle und Pläne der beiden Parteibauten, der jetzt sogenannten »Ehrentempel« sowie des umgestalteten Königsplatzes zeigte. An den »Verwaltungsbau« schlossen sich südlich, zur Karlstraße hin, ein Fernheizwerk mit Kamingebäude, eine Poststelle sowie Dienstwohnungen an. Hiermit wurde erstmals einer breiten Öffentlichkeit bekannt gemacht, dass sich die Erweiterung des »Braunen Hauses« zu einem großen Neubauprojekt gewandelt hatte, das nicht nur eine Umgestaltung der Ostseite des Königsplatzes, sondern der gesamten Platzanlage vorsah.

Die Ausstellung der Neubaupläne und Modelle im März 1934 wurde von einer großen Pressekampagne begleitet. Die darin von der NSDAP vorgegebene Interpretation kann als offizielle Verlautbarung gelten. In ihr wird über den Klassizismus König Ludwigs I. und seines Architekten Klenze der Bogen geschlagen zur klassischen Antike, an die Hitler als »neuer Mäzen Münchens« anknüpfe.

Die gleichgeschaltete Fachpresse bejubelte das städtebauliche Großprojekt. Die Entscheidung für den Standort am Königsplatz und der Bau des Parteizentrums mit den »Ehrentempeln« wurden als Produkt einer Planung dargestellt, die Hitler angeblich schon lange vor der Machtübernahme vollendet hatte. Troosts Anteil daran sei lediglich die Umsetzung dieser Vorstellungen gewesen.

Die von der Firma Hochtief AG München ausgeführten Bauarbeiten begannen beim »Führerbau« im August 1933, beim »Verwaltungsbau« im Februar 1934, die Rohbauten waren im August 1934 fertiggestellt. Ab Januar 1935 wurden zwei unterirdische, die

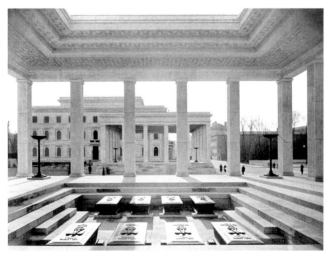

Paul Ludwig Troost Die Ehrentempel und der Verwaltungsbau

»Ehrentempel« mit Sarkophagen, von Norden, aus: Das Bauen im Neuen Reich, 1940, S. 15

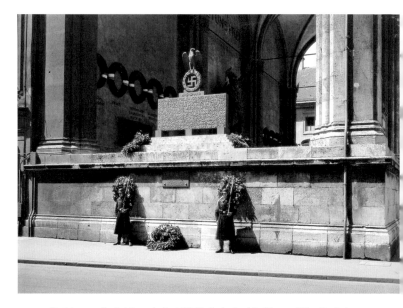

Residenzstraße, Feldherrnhalle, NSDAP-Gedenktafeln (Entwurf: Paul Ludwig Troost) für die »Märtyrer der Bewegung« (oben) und für die am 9.11.1923 von Anhängern Hitlers erschossenen Polizisten (unten), 1933

Brienner Straße querende Verbindungsgänge gebaut. Im Mai 1935 begannen die Arbeiten an den »Ehrentempeln«. Am 3. November 1935 fand mit großem Propagandaaufwand – Hitler und Gefolge waren anwesend – das Richtfest der Parteibauten statt (Abb. S. 18). Hitler ließ sich von der Presse als visionärer Stadtplaner feiern, der nicht nur in der Nachfolge König Ludwigs I. von Bayern stehe, sondern der »Erste Baumeister des Dritten Reiches« sei. Dieser Propagandabegriff meinte sowohl den Staatsmann, der das Reich auf neue Fundamente stellte, als auch den Baumeister, der mit eigenen Ideen die Architektur des Dritten Reiches prägte.

Sechs Tage später, am 9. November 1935, wurde die Einweihung der »Ehrentempel« gefeiert (Abb. S. 20). Bei dieser pseudoreligiösen Veranstaltung wurden die sogenannten »Märtyrer der Bewegung« in die »Ehrentempel« verbracht. Am 9. November 1923 waren bei Hitlers Putschversuch an der Feldherrnhalle durch einen Schusswechsel zwischen Nationalsozialisten und Polizei vier Polizis-

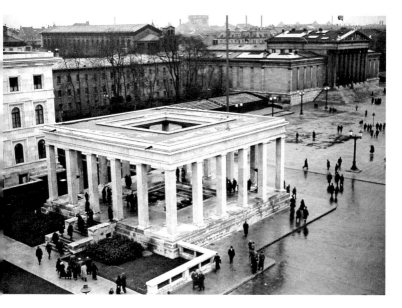

Südlicher »Ehrentempel«, nach November 1935

ten und 15 NS-Aktivisten ums Leben gekommen, zudem ein Kellner vom nahe gelegenen Café Tambosi (Abb. S. 22). Die sterblichen Überreste wurden 1935 exhumiert, die Holzsärge in Särge aus Zinn und diese wiederum in Sarkophage aus Eisen gebettet, »dem Werkstoff des Kampfes und der Arbeit«. In einem feierlichen Umzug geleitete man die Särge durch die mit Hakenkreuzen geschmückte Stadt bis zum Königsplatz. Unter offenem Himmel sollten die »Blutzeugen« in den Tempeln »ewige Wache« halten (Abb. S. 21 und oben). Diese gleichsam sakrale Inszenierung wurde »der Letzte Appell« genannt. Die Namen der Toten wurden aufgerufen, und die Menge antwortete stellvertretend mit »Hier«. Die Zeremonie wurde alljährlich in Anwesenheit Hitlers wiederholt, zum letzten Mal am 9. November 1943. Der »Völkische Beobachter« berichtete am 10. November 1935 unter der bezeichnenden Überschrift »Auferstehung und Ewigkeit« von dem Geschehen: »Die Toten des 9. November haben als lebendige Wächter Posten bezogen vor

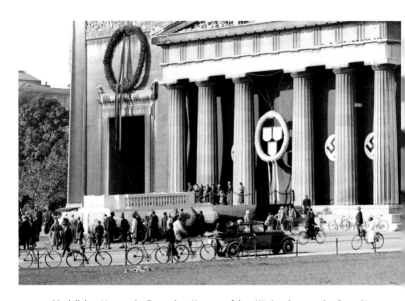

Modell des »Hauses der Deutschen Kunst« auf dem Königsplatz vor den Propyläen, aus dem historischen Festzug »Glanzzeiten deutscher Kultur« anlässlich der Grundsteinlegung des »Hauses der Deutschen Kunst«, 15. Oktober 1933

den Häusern der Bewegung in München […] unter dem freien Himmel Gottes, in ehernen Sarkophagen, da schlägt das Gewissen der Revolution. Die Münchner Auferstehungsfeier ist eines der gewaltigsten und erhebendsten Feste gewesen, […] Stunden heiliger, heroischer Gläubigkeit, […] Ein Gottesdienst ohne Kirchenglocken und Orgelklang, ein Gottesdienst mit Fahnen und Trommeln, mit Gleichschritt und Sang, ein Dank freier, gläubiger Männer […] Wir alten und jungen Nationalsozialisten danken Adolf Hitler diesen unvergeßlichen Tag und seine heilige Symbolik von deutscher Auferstehung und deutscher Ewigkeit.« Der Kult um die »Märtyrer der Bewegung« in der »Hauptstadt der Bewegung« stellte einen Höhepunkt der nationalsozialistischen Feierlichkeiten in München dar. Nur den vier »historischen Festzügen«, die 1933 und 1937 bis 1939 von den Nationalsozialisten in der »Hauptstadt der Deutschen Kunst« – diesen Titel trug München seit 1933 – veranstaltet wurden, kam eine ähnlich programmatische Bedeutung zu (Abb. oben).

Der neu gestaltete Königsplatz:
»Acropolis Germaniae«

D er sakralisierte Festakt fand auf dem 1935 nach den Entwürfen Troosts völlig neu gestalteten Königsplatz statt (Abb. unten). Von einem NS-Kunstkritiker wurde der Versammlungsort in Anlehnung an den antiken Tempelberg der Stadt Athen als »Acropolis Germaniae« bezeichnet. Ausdehnung und Bebauung des Areals blieben, abgesehen von der Ostseite, unangetastet. Aber statt der Grünflächen und der Verkehrswege wurde der Platz auf einem massiven Unterbau von Beton mit etwa 20.000 Granitplatten im Maßstab ein mal ein Meter belegt. Die Granitplatten wurden von mehr als 16 Steinbrüchen im Schwarzwald, im Fichtelgebirge und im Odenwald geliefert. Die riesige Steinfläche wurde nur durch die Fugen der Platten gegliedert. Die klassizistischen

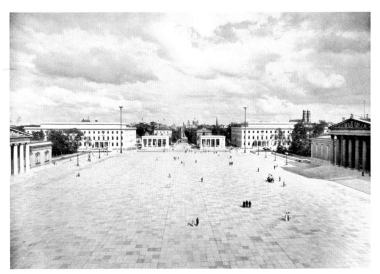

Der Königliche Platz in München: Blick von den Propyläen

Königsplatz, von den Propyläen nach Osten, 1938, aus: Werner Rittich, Architektur und Bauplastik der Gegenwart, 1938, S. 9

Bauten erschienen in dieser Umgebung nicht mehr gefasst und verloren an Monumentalität. Diese Veränderung entsprach den nationalsozialistischen Vorstellungen: »Inmitten der gähnenden Weite« empfand der Besucher »seine eigene Kleinheit«, Menschen ließen »in ihrer Winzigkeit den stillen, weiten Steinplatz nur noch größer und geräumiger erscheinen.« An den Langseiten begrenzten schulterhohe Brüstungsmauern die Steine, an den Schmalseiten liefen diese Umfassungen aus. Nach der Vollendung des neuen, hellen Plattenbelages und der rahmenden Mauern erschien die Fassadenfarbe der drei klassizistischen Bauten vergleichsweise schäbig. Restaurierungsarbeiten wurden begonnen, jedoch bis zur Einweihung des Platzes nicht vollständig abgeschlossen.

An der Ostseite zur Arcisstraße hin standen zwei Fahnenmasten von etwa 33 Meter Höhe, die mit Adlern über Hakenkreuzen in Lorbeerkränzen bekrönt waren. Vorbild war das von Hitler für die NS-Parteistandarten entworfene Emblem. Diese Fahnenmasten markierten den Standort des Parteizentrums der NSDAP. Bei Nacht wurde der Platz von 18 zweiarmigen Kandelabern beleuchtet. Die Laternen zeigten die gleichen Formen wie die 1931 für das »Braune Haus« entworfenen Portallampen. Seit der Einweihung der »Ehrentempel« war der Fahrverkehr über den Königsplatz untersagt. Damit verlor die Brienner Straße ihre Funktion als Hauptausfallstraße nach Westen.

Der Königsplatz wurde erst als Folge der Neubauplanungen an seiner Ostseite in das Entwurfsprogramm einbezogen, wobei sich die Vorstellungen von seiner Nutzung im Laufe der Bauzeit wandelten. Seit seiner Entstehung im frühen 19. Jahrhundert war der Königsplatz mit der Denkmalidee und der Totenehrung verbunden. Für alle bayerischen Könige hatten auf dem Platz Trauerfeierlichkeiten stattgefunden. Seit dem Ersten Weltkrieg gab es viele Befürworter des Vorschlags, dort eine Gedächtnisstätte für die Kriegstoten entstehen zu lassen. Ein 1924 öffentlich diskutierter, unausgeführter Entwurf des Architekten Otho Orlando Kurz (1881–1933) war Troost und Hitler sicher bekannt und beeinflusste die späteren NS-Planungen. Er schlug vor, die Grünfläche durch Steinplatten zu ersetzen und an der Ostseite zur Arcisstraße hin eine Halle zu errichten, in der »sämtliche Namen der Gefallenen Münchens hätten angebracht werden können.« Außerdem sah Kurz die Aufstellung

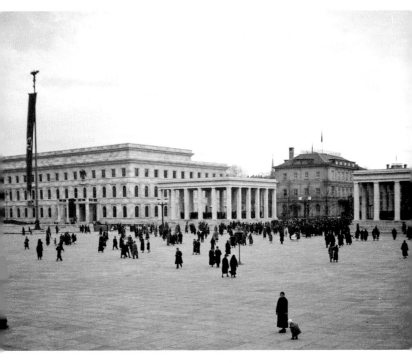

Königsplatz und »Führerbau«, von Südwesten, Herbst 1937

von vier mal vier Sarkophagen an den Langseiten des Platzes vor
»als symbolische Male für die Märtyrer des Vaterlandes«.

In den ersten Plänen der NSDAP sollte der Königsplatz zu einem
Versammlungs- und Kundgebungsort für die Partei umgestaltet
werden. Damit stellte sich Troost in die Tradition des Platzes. Schon
von Beginn an hatte dort vor allem das Bürgertum öffentliche Feste
gefeiert, die Geburtstage der Monarchen, aber auch die verdienter
Staatsmänner, hochstehender Militärs sowie anerkannter Künstler.
Nach dem Ersten Weltkrieg hielten hier vor allem die rechten Par-
teien politische Kundgebungen ab. Seitdem die NSDAP im Palais
Barlow ihre Geschäftsstelle eingerichtet hatte, nutzte auch sie den
Platz für ihre Aktivitäten. Troost selbst äußerte sich 1933 in einem

Gespräch, das im »Völkischen Beobachter« abgedruckt wurde, zur
Zielsetzung der Umgestaltung, indem er den Vergleich mit der alt-
germanischen Wagenburg anführte, einem wehrhaften Bezirk zur
Verteidigung gegen den Feind. Diese »unklassische« Interpretation
wurde nach dem Tod Troosts nie wieder aufgegriffen, sie war noch
aus dem Geist der »Kampfzeit« der NSDAP vor 1933 geboren.

1934 und bis ins folgende Jahr hinein war der Königsplatz von
den Nationalsozialisten zunächst nicht als Ort der Totenehrung –
diese Funktion sollte er später durch die zentrale Funktion der
»Ehrentempel« erhalten – konzipiert worden, sondern als Versamm-
lungsstätte, als »Rahmen für die großen Kundgebungen der durch
den Geist des Führers zum bewussten Volk gewordenen Deuschen«.
Zwar wurde der enge städtebauliche Zusammenhang zum Partei-
zentrum benannt, die Funktion der Tempelbauten als Mausoleen
stand aber nicht von Anfang an fest. Zunächst waren sie als Gedächt-
nishallen geplant, in denen Namenstafeln aufgestellt werden sollten
»von Männern […], die sich um die Bewegung und den Staat ver-
dient gemacht haben«. Die Benennung wandelte sich während der
Bauzeit von »Ehren-Halle« über »Tempel« bis zur endgültigen Be-
zeichnung »Ehrentempel« und dem seltener gebrauchten Begriff
»Ewige Wache«. Erst im August 1934, ein Jahr nach Baubeginn, stand
demnach die endgültige Gestaltung der Neubauten des Parteizen-
trums und des Königsplatzes fest. Die Entscheidung, die »Ehrentem-
pel« als Mausoleen zu nutzen, hatte allerdings für die Platzgestaltung
keine Veränderungen zur Folge. An den Kosten von rund 2 Millionen
Reichsmark, die allein durch die Baumaßnahmen für den Platz ent-
standen, beteiligten sich die NSDAP und der bayerische Staat zu je
einem Viertel, den restlichen Betrag zahlte die Stadt München.

Immer wieder begegnet in der NS-Zeit der Name »Königlicher
Platz« statt »Königsplatz«. Der NS-Oberbürgermeister der Stadt
München, Karl Fiehler, schlug zwar die neue Bezeichnung vor, aber
Hitler lehnte eine Umbenennung ab. Dennoch finden sich in zahl-
reichen zeitgenössischen Publikationen beide Bezeichnungen,
auch in amtlichen Schreiben, oft sogar nebeneinander.

Die Architektur

Das ausgeführte Bauprojekt kombinierte zwei große, breit lagernde Bauten mit zwei kleineren kubischen Körpern (Abb. S. 25). Die Tempel wiederholten die Torfunktion der gegenüberliegenden Propyläen, sie zitierten in ihrer Gestaltung die Turmabschlüsse der beiden Pylonen. Die dreigeschossigen Parteibauten sind 85 Meter lang, sie werden durch 21 Fensterachsen gegliedert, ihre Tiefe beträgt 45 Meter, die Höhe dagegen nur 23 Meter.

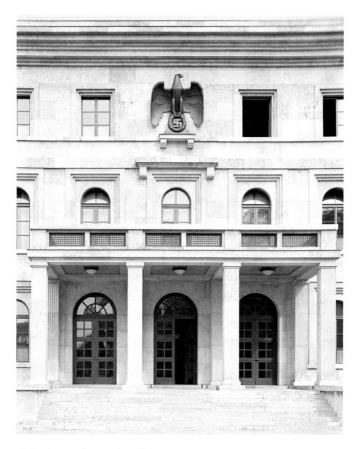

»Führerbau« und »Verwaltungsbau«, Eingangssituation, 1937–1945

Das Dach ist hinter einer hohen Attikazone verborgen. Die Gestaltung lehnt sich zwar an den klassizistischen Stil der Königsplatzbebauung an, ohne aber deren feingliedrige Bauornamentik aufzunehmen. Vor die Eingänge sind Pfeilerhallen gestellt, die im Hauptgeschoss breite Balkone tragen. Diese Hallen nehmen das Motiv der »Ehrentempel« auf und verbinden dadurch die breit gelagerten Baublöcke mit den quadratischen Tempeln. Zudem gleichen sie das Zurücktreten der Großbauten hinter die Bauflucht aus. Der einzige Bauschmuck waren Adler mit dem Hakenkreuzemblem in den Krallen, die im zweiten Obergeschoss die Wand über den Pfeilerhallen bekrönten. Einige Gestaltungselemente finden sich schon in Troosts frühen Bauten, nun werden sie kanonische Motive der Repräsentationsarchitektur des Nationalsozialismus: Hierzu gehören beispielsweise die kannelierten Pfeiler, die Reduktion des Fassadenschmucks auf das Vor- und Rückspringen der Öffnungen und der Gesimse, ferner als einziges Ornament ein eckiger Mäander, der stark an die Form des Hakenkreuzes erinnert. Dieses Ornament findet sich schon bei Troostschen Dampfereinrichtungen der zwanziger Jahre. An der Fassadengliederung ist nicht ablesbar, wie das Gebäudeinnere aussieht. Stattdessen sind die Hauptfassaden als Schauseiten inszeniert, die den Blick vom Königsplatz berücksichtigen. Wenn man von den Propyläen aus zum neuen Ostabschluss des Platzes blickte, konnte man neben den beiden Tempeln nur noch jeweils die Hälfte der beiden Großbauten sehen. Daraus erklärt sich die Zweiteilung der Fassaden. Jeder Fassadenteil hat eine eigene akzentuierte Mittelachse und konnte damit eigenständig wirken. Die Gliederung der gleichartigen Fassaden stand im Widerspruch zu der seit dem Historismus gültigen architektonischen Konvention: »Stets soll der Zweck Form und Ausdruck eines Bauwerks bestimmen.« Denn die Gebäude dienten unterschiedlichen Zwecken: Der im nördlichen Abschnitt der Arcisstraße gelegene Bau war als »Führerbau« für die Repräsentation bestimmt, der in der heutigen Katharina-von-Bora-Straße dagegen war Sitz der Parteiverwaltung. Dennoch lobten die Architekturkritiker: »Das Äußere der Bauten ist folgerichtig aus dem Grundriß entwickelt.« Der Kelheimer Kalkstein, variiert mit Muschelkalk für die Sockel, mit dem die Fassaden verkleidet sind, knüpft an die Farbigkeit der klassizistischen Bauten des Königsplatzes an, deren Wänden Untersberger Marmor vorgeblendet ist.

Hochschule für Musik und Theater München
(ehemals »Führerbau«), nördlicher Innenhof, 2009

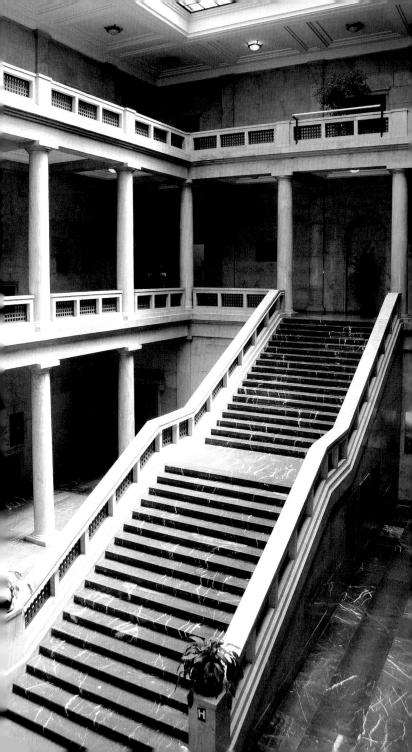

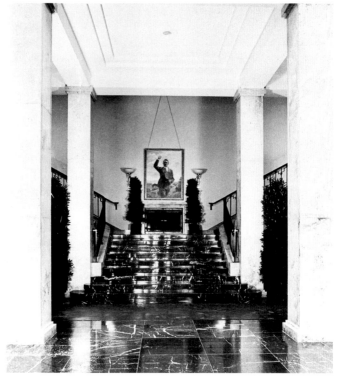

»Verwaltungsbau«, nördlicher Lichthof, Treppenaufgang

Das Grundrissschema beider Gebäude bildet eine einbündige Vier-
flügelanlage, die durch einen mittleren Quertrakt zwei überdachte
Innenhöfe erhält (Abb. S. 45 und 59). Die Anordnung mit zwei
Innenhöfen ist seit dem späten 19. Jahrhundert für große Verwal-
tungsbauten üblich. Ungewöhnlich ist aber die Verlagerung des
Eingangs aus der Mittelachse in die Mitte der jeweiligen Bauteile.
Auch dies geschah mit Rücksicht auf die Fassadenansichten. Da-
durch verdoppelt sich die Zahl der Verkehrswege. Jeder Binnenhof
hat ein eigenes Treppenhaus, das als Treppenhalle ausgebildet ist.
Die Verdoppelung der Treppen war unter räumlichen Gesichts-
punkten durchaus sinnvoll, da der »Führerbau« bei Veranstaltun-

Zentralinstitut für Kunstgeschichte und andere Kulturinstitute
(ehemals »Verwaltungsbau«), nördlicher Lichthof, Treppenaufgang, 2009

gen bis zu 700 Personen, der »Verwaltungsbau« an ständigem
Personal mindestens 200 Menschen aufnehmen sollte. Die Trep-
penhallen erhalten ihr Licht durch Glasdächer. Sie beleuchten
gleichzeitig die Flure, die ohne Außenfenster im Gebäudeinnern
angeordnet sind. In den Seitenflügeln sind Nebentreppenhäuser
untergebracht, die durch eigene Eingänge in den Seitenfronten
direkt betreten werden können. In den Mitteltrakten zwischen bei-
den Binnenhöfen wurde jeweils ein Saal angeordnet. Den Mittel-
punkt des »Führerbaus« sollte ein Kongresssaal für 700 Personen
darstellen. Dieser Saal sollte den sogenannten Senatorensaal – wie
der Versammlungsraum im »Braunen Haus« bezeichnet worden

war – ersetzen, der nur 60 Plätze hatte. Der neue Saal war ein durch zwei Stockwerke gehender, von einem Glasdach beleuchteter Raum, dessen rückwärtige Längsseite innen in einem Halbrund ausschwang (Abb. S. 45). Dieses Zentrum des »Führerbaus«, auf das der ganze Grundriss zugeschnitten war, wurde 1936 in eine Halle umgewandelt, deren Funktion unklar blieb, da das Gebäude bereits über Empfangs- und Wandelhallen verfügte (Abb. S. 49). Die Ausstattung war bis 1936 zum Teil schon fertiggestellt, wurde dann aber wieder entfernt. Vermutlich wurde der Versammlungsraum durch die seit 1935 entwickelten Pläne für eine »Reichskongresshalle« auf dem Reichsparteitagsgelände in Nürnberg überflüssig. Diese Nürnberger Halle war statt für 700 nun für 50.000 Personen konzipiert. Das »Arbeitszimmer des Führers«, das in den Beschreibungen der Jahre 1934 und 1935 noch nicht erwähnt wird, befand sich, aus der Mittelachse herausgerückt, in dem zum Königsplatz orientierten Südwestteil des Gebäudes (Abb. S. 53). Wenn man den Bau in zwei Hälften aufteilt, so lag das Arbeitszimmer in der Mittelachse der einen Hälfte, auch hier bestimmte wieder die Schauseite die Funktion und nicht umgekehrt. Vom »Arbeitszimmer des Führers« aus war der große Balkon über der Pfeilerhalle zugänglich.

Aufgrund der symmetrischen Anordnung der beiden Baukörper befindet sich im Mittelteil des »Verwaltungsbaus« der gleiche durch zwei Stockwerke gehende, von oben beleuchtete Saal, und das in einem Bau, der ausdrücklich nicht Repräsentationszwecken dienen sollte (Abb. S. 59). Man richtete ihn als Bibliothekssaal für verwaltungsrechtliche Literatur ein (Abb. S. 35 und 36). In der Ausgestaltung der Treppenhäuser der beiden Pendantbauten gibt es Abweichungen. Die repräsentativen Treppenhallen des »Führerbaus« werden von einläufigen Freitreppen beherrscht, die Stützen der Hallen sind als Säulen gestaltet (Abb. S. 31). Die Treppen des »Verwaltungsbaus« dagegen sind aus der Mitte herausgenommen und mit zweiläufigem Aufstieg an den Mitteltrakt angelehnt. Hier sind die Stützen als Pfeiler ausgebildet (Abb. S. 32 und 63).

Die Bauten, im Kern aus Eisenbeton, verfügten über die damals modernste Technik. Mehrere Personen- und Lastenaufzüge waren vorhanden, es gab Fußboden- und Dampfniederdruckheizung. Die Glasdächer konnten im Sommer durch ein Röhrensystem mit kaltem Wasser berieselt werden, so dass sie sich unter der Sonnenein-

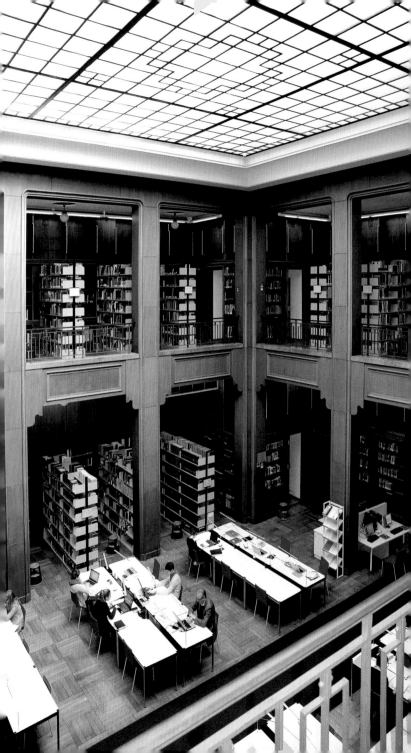

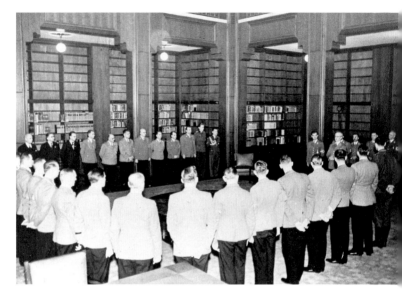

»Verwaltungsbau«, erstes Obergeschoss, Bibliothek, Versammlung mit Ansprache von Reichsschatzmeister Franz Xaver Schwarz, 9. Februar 1942

strahlung nicht aufheizten, eine Heizung hielt sie im Winter frei von Schnee. Über den Glaszwischendecken befinden sich Fahrbühnen, mit denen man über die Glasdächer fahren konnte, um Defekte zu beheben. In die Decken der Lichthofumgänge des »Verwaltungs-baus« waren 60 Lautsprecher eingebaut, die im gesamten Gebäude Rundfunkübertragung und Durchsagen ermöglichten. Die techni-schen Einrichtungen befanden sich im Kellergeschoss. Dort waren neben den Maschinenanlagen auf der gesamten Westseite beider Gebäude Luftschutzkeller untergebracht. Sie waren mit Gasschleu-sen ausgestattet und durch 2,50 Meter dicke Eisenbetondecken ge-schützt. Beide Gebäude sind durch zwei parallel verlaufende, von den Kellergeschossen aus zugängliche Tunnel miteinander verbun-den, den sogenannten Gehkanal und den Rohrkanal, in dem, aus-gehend von dem Heizkraftwerk (heute Katharina-von-Bora-Straße 6–8), alle Versorgungsleitungen verlegt sind. Eine Klimaanlage ver-arbeitete die durch große Schächte im Garten angesaugte Luft.

Anders als etwa in der Architektur der Moderne kommt der Technik bei der Repräsentationsarchitektur der NSDAP keine ästhetische Bedeutung zu, was der NS-Kunsthistoriker Hans Kiener ausdrücklich hervorhebt:»Die Tatsache, daß in diesen Monumentalbauten der NSDAP alle Einrichtungen moderner Hygiene und modernen Komforts in mustergültiger Weise vorgesehen sind, läßt erkennen, daß sich die Errungenschaften moderner Technik selbstverständlich mit der edelsten und würdigsten Formgebung vereinbaren lassen. […] Heute wird mancher Architekt noch von der Technik beherrscht; erst wenn der Architekt die Technik beherrscht, wie es hier der Fall ist, vermag diese ihre wohltätige Seite voll zu entfalten. Im wirklich modernen, in die Zukunft weisenden Bauwerk müssen alle technischen Errungenschaften da sein, müssen aber demütig da sein, müssen sich einordnen […].«

Das»Handbuch der Architektur«, bis heute ein bauhistorisches Standardwerk, führt 1943 das »Verwaltungsgebäude der NSDAP« als Prototyp auf. In die Sphäre des Überzeitlichen wurde das erste nationalsozialistische Großprojekt dadurch entrückt, dass Troosts »Ehrentempel« eine Vitruv-Ausgabe von 1938 illustrieren.

Zeitgleich mit dem Entstehen der ersten Repräsentationsbauten der Partei richtete das NS-Regime im März 1933 in Dachau das erste Konzentrationslager in Deutschland ein. Spiegelten sich in den Parteigebäuden am Königsplatz Machtanspruch und Selbstverständnis des Regimes, so waren in Dachau die Mittel sichtbar, mit denen totalitäre Herrschaft durchgesetzt wurde.

Paul Ludwig Troost (1878 – 1934)

P aul Ludwig Troost, der Architekt der ersten repräsentativen nationalsozialistischen Bauten in Deutschland nach der Machtübernahme – dem »Parteizentrum der NSDAP« und dem »Haus der Deutschen Kunst« –, war vier Jahre bis zu seinem Tod 1934 für die NSDAP tätig. Seinen ersten Auftrag von dieser Partei, für den Umbau und die Innenausstattung des »Braunen Hauses«, erhielt er 1930. Damals war er 51 Jahre alt und zählte zu den bekannten Architekten Münchens.

Der 1878 in Elberfeld geborene Troost erhielt seine erste Ausbildung 1894 im Büro der Baufirma Haut & Metzendorf, wo er Peter Birkenholz zugeteilt wurde. Nach zweijähriger praktischer Tätigkeit begann er zusammen mit Birkenholz 1896 das Studium der Architektur an der Technischen Hochschule in Darmstadt und wurde 1898/99 Assistent von Karl Hoffmann. Mit welchem Abschluss er die Technische Hochschule verlassen hat, ist nicht bekannt. Nach einer halbjährigen Reise durch Italien 1899 siedelte er 1900 nach München über und wurde 1901 Büroleiter bei Martin Dülfer, einem namhaften Architekten des Münchner Jugendstils. Der Verleger und Literat Alfred Walter Heymel beauftragte 1901 seinen Vetter, den Künstler Rudolf Alexander Schröder, die Innenräume seiner Wohnung in der Leopoldstraße in München neu zu gestalten, in der zugleich die Redaktion der Zeitschrift »Die Insel« untergebracht war. Schröder zog Troost aus dem Architekturbüro Dülfer zu Rate, und so kam die erste Zusammenarbeit zwischen Schröder und Troost zustande. Diese Ausstattung erregte in Fachkreisen große Aufmerksamkeit und Anerkennung. Schröders geometrische Formensprache, die versuchte, den Jugendstil zu versachlichen, prägte den jungen Troost maßgeblich. Gern gesehene Gäste in der Wohnung Heymel waren der Kunstverleger Hugo Bruckmann und seine Frau Elsa, die spätere Gönnerin Hitlers, so dass in dieser Zeit der erste Kontakt zwischen Troost und Bruckmann denkbar ist. 1903 trennte sich Troost von Dülfer und eröffnete 1904 sein eigenes Atelier in der Nymphenburger Straße 35. In der Folge entwarf er hauptsächlich großbürgerliche Villen und Interieurs. So konzipierte er 1903 für den Maler Benno Becker in München-Bogenhausen eine Villa mit der gesamten Inneneinrichtung, der Kunstverleger Hugo Bruckmann beauftragte ihn mit Innenausstattungen. Die im Bruckmann-Verlag herausgegebene Zeitschrift »Dekorative Kunst« widmete dem Œuvre Troosts zahlreiche Artikel und machte ihn so in ganz Deutschland bekannt. Er zählte damit zu der kunstgewerblichen Bewegung um die Jahrhundertwende, die von Peter Behrens, Richard Riemerschmid, Bruno Paul und Paul Schultze-Naumburg getragen wurde. Auch privat verkehrte der Architekt im Hause Bruckmann am Karolinenplatz, das einen wichtigen Treffpunkt der Münchner Gesellschaft darstellte. Häufige Gäste waren hier der Kunsthistoriker Heinrich Wölfflin, der zivilisationskritische Univer-

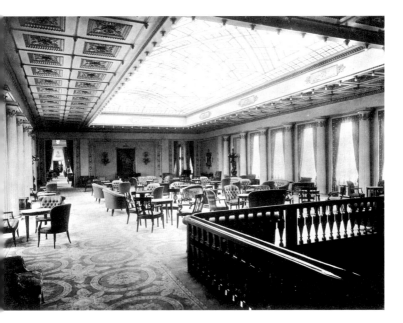

Dampfer Columbus, Norddeutscher Lloyd, Bremen, Halle, Ausstattung Paul Ludwig Troost 1924/1925

salhistoriker Oswald Spengler sowie der Schwiegersohn Cosima Wagners, der antisemitische Schriftsteller Houston Stewart Chamberlain. In den zwanziger Jahren gingen Adolf Hitler, Rudolf Heß und Alfred Rosenberg dort ein und aus. Seit 1912 übernahm Troost Aufträge des Norddeutschen Lloyd in Bremen für Schiffsausstattungen von Luxusdampfern, wohnte aber weiterhin in München. Mit seinen Dampferausstattungen errang er internationale Preise und fand große Anerkennung auch außerhalb Deutschlands (Abb. oben und S. 40). Der Stil seiner Interieurs wurde auch als »Dampferstil« bezeichnet. Zwischen 1912 und 1932 war Troost, den König Ludwig III. von Bayern 1917 zum Professor ernannte, vor allem als Innenarchitekt tätig.

Im August 1930 trat Troost in die NSDAP ein, im September erhielt er von Hitler den Auftrag für den Umbau des »Braunen Hauses«. Wurde Troost schon zu seinen Lebzeiten in die NS-Propaganda

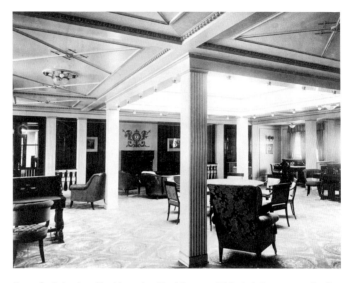

Dampfer Columbus, Norddeutscher Lloyd, Bremen, Bibliothek, Ausstattung Paul Ludwig Troost 1924/1925

einbezogen, die in Hitler den wahren Künstler sah, »den ersten Bau-meister des Reiches«, unterstützt von seinem »kongenialen Archi-tekten«, dem »ersten Baumeister des Führers«, der Hitlers Ideen auf dem Reißbrett umsetzte, so wurde er nach seinem frühen Tod von Hitler postum mit dem Titel »Erster Baumeister des Dritten Reiches« geschmückt. Auch kulturpolitisch engagierte sich der Architekt, den Hitler für seine »charakterfeste Ablehnung des Kulturbolsche-wismus« lobte. Er unterzeichnete 1933 einen Aufruf des »Deut-schen Künstlerbundes«, der sich gegen »die künstlerischen Schritt-macher der zersetzenden kommunistischen Revolution« wandte, war Mitglied des 1928/29 entstandenen »Kampfbundes Deutscher Kultur« unter Leitung Alfred Rosenbergs und seit der Gründung 1931/32 Mitglied des »Kampfbundes der Deutschen Architekten und Ingenieure«. 1933 zettelte er eine Kampagne gegen den ersten Präsidenten der »Reichskammer der bildenden Künste«, den Archi-tekten Eugen Hönig, an und zeigte sich damit dem engen Kreis um Rosenberg zugehörig. Zudem war Troost für die NSDAP von April bis August 1933 Mitglied des Münchner Stadtrates.

Leonhard Gall (1884 – 1952)

N ach Troosts Tod im Januar 1934 wurde unter gemeinsamer Führung der Witwe Gerdy Troost und dem langjährigen Büroleiter Leonhard Gall das »Atelier Troost« gegründet. Gall machte der ehrgeizigen Witwe offenbar keine Konkurrenz. Er hielt sich im Hintergrund, und so ist bis heute wenig über ihn bekannt.

Gall wurde 1884 in München geboren und lebte dort bis zu seinem Tod 1952. Eine Ausbildung an der Münchner Baugewerkschule ist belegt, wohl bei Peter Birkenholz. Damit ist eine erste Verbindung zu Troost hergestellt, der in seiner Ausbildungszeit ebenfalls mit diesem Architekten arbeitete. Nach einer Studienreise durch Italien im Frühjahr 1908 trat er im Juli 1908 ins Atelier von Troost ein, in dem er, abgesehen von den Kriegsjahren 1915 – 1918, bis zu dessen Tod 1934 tätig war. 1932 wurde er NSDAP-Mitglied, auch er betätigte sich aktiv politisch. Gall saß für die NSDAP im Münchner Stadtrat (1936) und war gleichzeitig Kunstbeirat der Stadt München. 1935 – 1941 war er »Senator der Reichskulturkammer«, 1941 – 1945 fungierte er als Vizepräsident. Nach der Fertigstellung des »Hauses der Deutschen Kunst« verlieh Hitler ihm den Professorentitel, 1944 das »Goldene Parteiabzeichen«. Er wird darüber hinaus als Entwerfer zweier großer, nicht ausgeführter Projekte genannt: das Kanzleigebäude gegenüber der Alten Pinakothek an der Gabelsberger Straße (Abb. S. 17) und das »Haus der Deutschen Architektur« gegenüber dem »Haus der Deutschen Kunst« an der Prinzregentenstraße. Obwohl Gall lediglich eine Ausbildung als Bautechniker besaß, bezeichnete er sich nach dem Tod Troosts als Architekt – eine propagandistische »Rangerhöhung«, die vermutlich Zweifel an seiner Kompetenz überspielen sollte. Nach dem Krieg hatte er zunächst Berufsverbot und wurde im Dezember 1948 von der Spruchkammer als Mitläufer eingestuft. Seine Versuche, beruflich wieder Fuß zu fassen, blieben erfolglos.

Iris Lauterbach

DAMPFERSTIL AM KÖNIGSPLATZ
DIE INTERIEURS

Gerdy Troost (1904 – 2003)

N ach dem Tod Paul Ludwig Troosts im Januar 1934 gründeten
seine Witwe Gerdy und sein langjähriger Mitarbeiter Leon-
hard Gall das »Atelier Troost«, das nicht nur für die Partei-
bauten am Königsplatz verantwortlich war, sondern auch für das
»Haus der Deutschen Kunst«, die Ausstattung von Hitlers Privatwoh-
nungen in Berlin, München und auf dem Obersalzberg sowie für
weitere repräsentative Dienstwohnungen. Die in Stuttgart gebo-
rene Gerhardine (Gerdy) Andresen hatte 1910 – 1920 in Düsseldorf
die Höhere Mädchenschule besucht und in Bremen, wo sie im An-
schluss an die Schulausbildung bei ihrem Vater in den »Deutschen
Holzkunstwerkstätten« arbeitete, Paul Ludwig Troost kennengelernt,
einen Auftraggeber ihres Vaters. 1924 zog sie nach München um,
wo der ein Vierteljahrhundert ältere Architekt lebte. Weder vor noch
nach der 1925 stattfindenden Heirat absolvierte Gerdy Troost, die
sich selbst als »Raumausstatterin« bezeichnete, eine akademische
Berufsausbildung – etwa als Innenarchitektin: ein offensichtliches
Manko, das ihrer Karriere vor 1945 nicht schaden sollte, das sie je-
doch nach dem Krieg in den Befragungen durch die Spruchkammer
zu überspielen versuchte. Ihre Rolle als junge Ehefrau an der Seite
eines renommierten Architekten scheint sie genutzt zu haben, um
sich in allgemeinen künstlerischen Dingen ein Urteil zu verschaffen.
Nach dem plötzlichen Tod ihres Mannes übernahm Gerdy Troost,
der jegliche berufliche Qualifikation hierfür fehlte, die Leitung des
nun für die Ausführung und Ausstattung der großen Parteibauten
verantwortlichen »Atelier Troost«. Leonhard Gall, auch er lediglich
als Bautechniker, nicht als Architekt ausgebildet, stand ihr zur Seite.
Als Architekt im »Atelier Troost« wird Baurat Ludwig Weyersmüller
genannt. Zunächst gemeinsam führten sie die begonnenen Baupro-
jekte weiter, bis Gerdy Troost das Atelier zum 1. Januar 1939 an Gall

übergab und sich in den Jahren bis zum Kriegsende der Gestaltung von Urkunden und Gebrauchsgegenständen – Brieftaschen, Bucheinbände, Geschenkkassetten – für hohe Vertreter des NS-Regimes und für Staatsgäste widmete. Anders als Leonhard Gall war Gerdy Troost wohlhabend: als kinderlose Alleinerbin eines erfolgreichen Architekten und als Leiterin des Baubüros, das die Repräsentationsbauten der NSDAP errichtete. Die selbstbewusste Witwe des »Baumeisters des Führers«, NSDAP-Mitglied seit 1932, Inhaberin des »Goldenen NSDAP-Parteiabzeichens« seit 1943, erlangte einen gewissen Status als Kunstberaterin Hitlers, der ihr anlässlich seines Geburtstages im April 1937 den Professorentitel verlieh. Nur wenige Wochen später kam es bei der Auswahl der Exponate für die erste »Große Deutsche Kunstausstellung« im »Haus der Deutschen Kunst« zwischen Hitler und Gerdy Troost zu einem Streit über die Qualität der eingereichten Kunstwerke, der nach 1945 oft kolportiert wurde, um die politische Position der dem Diktator zumindest in Kunstfragen Paroli bietenden Witwe zu verharmlosen. Bis zuletzt jedoch war Gerdy Troost eine glühende Verehrerin Hitlers. Als Apologetin der nationalsozialistischen Architektur trat sie mit ihrem erfolgreichen Buch »Das Bauen im Neuen Reich« hervor (1938, Neuauflagen 1939 und 1941). Von 1938 bis 1945 gehörte sie dem Aufsichtsrat der Bavaria-Filmkunst an.

Leonhard Gall wurde aus propagandistischen Gründen zum Architekten stilisiert – was er nicht war – und als Entwerfer von Möbeln für den »Führerbau« und »Verwaltungsbau« genannt. Die Leitung des »Atelier Troost« dürfte Gerdy Troost selbstverständlich für sich in Anspruch genommen haben. Ihr oblag die künstlerische und organisatorische Gesamtleitung der Innenausstattung; der von ihrem Mann geprägte »Dampferstil« war das stilistische Vorbild. Ohne selber zu entwerfen, wählte sie die Materialien aus und arrangierte die Möbel. Ob Gerdy Troost, die von der Spruchkammer in die »Bewährungsgruppe« eingeordnet wurde, nach 1945 im Bereich der Raumausstattung weiter tätig war, ist nicht bekannt.

Zahlreiche Aufnahmen der Interieurs des »Führerbaus« und »Verwaltungsbaus« wurden im »Völkischen Beobachter«, in »Die Kunst im Dritten Reich« und in anderen Zeitschriften publiziert. Der »Dampferstil« am Königsplatz wurde damit als vorbildlicher Ausstattungsstil nationalsozialistischer Repräsentation propagiert.

»Führerbau«

Die Raumdisposition und Ausstattung des im September 1937 aus Anlass eines Besuchs von Mussolini eingeweihten »Führerbaus« zeigen den Anspruch Hitlers, hier repräsentative Arbeitsräume einzurichten und große Versammlungen der »Bewegung« abzuhalten. Wie im »Verwaltungsbau« dominiert das erste Obergeschoss ein Saal, der ursprünglich von Troost als Kongresssaal konzipiert, 1936/37 jedoch zum Gesellschaftsraum umgestaltet wurde. Der »Führerbau« büßte im Laufe der Jahre immer mehr seiner repräsentativen Funktionen ein, denn Hitler nutzte von Anfang 1939 an die nach Entwurf von Albert Speer in Berlin errichtete »Neue Reichskanzlei« und hielt sich, wenn er in Süddeutschland war, häufiger und länger auf dem Obersalzberg auf als im Münchner »Führerbau«. Bis auf das Münchner Abkommen 1938 waren die meisten der in den Jahren danach hier stattfindenden Versammlungen und Besuche ausländischer Staatsgäste von nachgeordneter politischer Bedeutung. Zum Schutz vor Luftangriffen wurde im März 1943 das meiste Mobiliar in auswärtige Depots verbracht, was eine weitere repräsentative Nutzung in größerem Maßstab verhinderte. Die hier arbeitenden Dienststellen gingen ihrer Arbeit jedoch bis zum Ende des Krieges weiter nach. Die heutige Raumaufteilung ist das Ergebnis zahlreicher Umbauten der letzten Jahrzehnte. Die meisten der ehemaligen Repräsentationsräume und Hallen sind heute durch eingezogene Zwischenwände in kleinere Einzelbüros und Unterrichtszimmer der Hochschule für Musik und Theater München aufgeteilt.

Erdgeschoss

Die weite Wandelhalle [1], die sich hinter der Straßenfassade erstreckte (Abb. S. 46), suggerierte eine Öffentlichkeit, die nicht der Realität entsprach. Denn auch der Zugang zum »Führerbau« wurde an beiden Eingängen, neben denen sich die Räume der Wachmannschaften [2] befanden, durch den Reichssicherheitsdienst und die SS streng kontrolliert. Vom Eingangsfoyer her betrat der Gast die Garderobe [3] und die beiden Lichthöfe [4], die den repräsentativen Anspruch des Gebäudes auf den ersten Blick vor

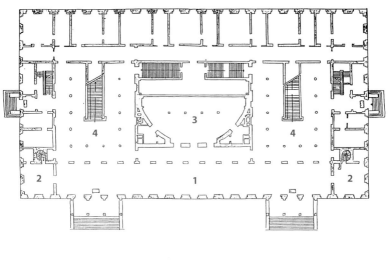

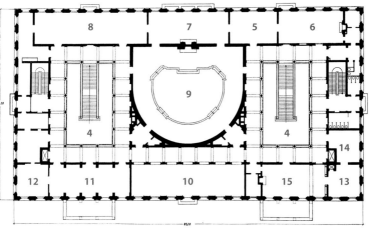

1	Wandelhalle	9	»Große Halle«
2	Räume der Wachmannschaften	10	Wandelhalle
3	Garderobe	11	Rauchzimmer
4	Lichthöfe	12	Bar
5	Empfangszimmer	13	Zimmer des Chefadjutanten
6	Rauchzimmer	14	Adjutantenzimmer
7	Kaminzimmer	15	Hitlers Arbeitszimmer
8	Speisesaal		

»Führerbau«, Erdgeschoss (oben) und erstes Obergeschoss, schematisierte Grundrisse

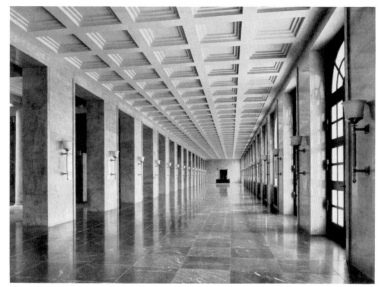

PROF. LEONHARD GALL DAS FÜHRERHAUS · EINGANGSHALLE

»Führerbau«, Erdgeschoss, Wandelhalle, aus: Die Kunst im Dritten Reich 2, 1938, Folge 10

Augen führen und es deutlich vom »Verwaltungsbau« unterscheiden: monumentale Freitreppen als architektonische Motive politischer Choreographie, mit hellem Marmor verkleidete Wände, monolithe Säulen und massive Balustraden aus Marmor (Abb. S. 31). In den Wandnischen am Kopf der Freitreppen hätten Skulpturen aufgestellt werden sollen – Gerdy Troost dachte an Figuren von Georg Kolbe –, sie blieben aber leer.

Erstes Obergeschoss

Im Ost- und Westteil des ersten Obergeschosses erstreckte sich jeweils eine Flucht repräsentativer Räume, deren Abfolge der Disposition großbürgerlicher Wohnungen entsprach (Abb. S. 45). Bis auf wenige Ausnahmen waren es vor allem Gemälde Alter Meister,

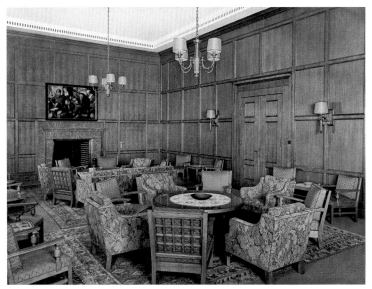

PROF. LEONHARD GALL UND FRAU PROF. GERDY TROOST AUFNAHMEN: FARBWERKSTATT DER »KUNST IM DRITTEN REICH« DAS FÜHRERHAUS IN MÜNCHEN · KAMINZIMMER

»Führerbau«, erstes Obergeschoss, Rauchzimmer, aus: Die Kunst im Dritten Reich 2,
1938, Folge 10

die in großer Zahl die Räume schmückten. Im Ostflügel betrat der
Gast zunächst das mit hohen Wandspiegeln und einem prachtvol-
len Lüster ausgestattete, in hellen Farben gehaltene Empfangszim-
mer [5]. Nebenan schloss ein Rauchzimmer [6] an (Abb. oben).
Die NS-Presse betonte, der »Führer« selbst sei zwar enthaltsam
und rauche nicht, seinen Gästen aber wolle er keine Annehmlich-
keit vorenthalten – und die Gäste wollten rauchen. Dafür spricht
die Existenz sogar zweier, mit vielen Sitzgelegenheiten dicht möb-
lierter Rauchzimmer im »Führerbau«. Der »herbe männliche Stil«
zeigte sich in der – noch heute vorhandenen – dunklen Wandtäfe-
lung aus Nussbaum, der dunkelroten Marmoreinfassung des Ka-
mins und in den kräftig gemusterten Bezugsstoffen. Das größere,
mit Sitzgruppen und einem meterlangen Buffettisch ausgestattete
Kaminzimmer [7] schloss sich in der Mitte der Raumfolge an das

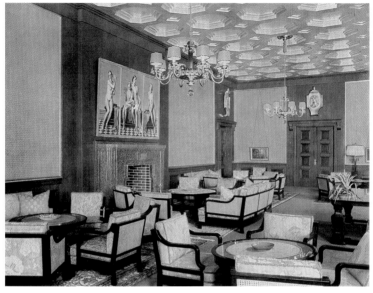

PROF. LEONHARD GALL UND FRAU PROF. GERDY TROOST AUFNAHMEN: FARBWERKSTATT DER »KUNST IM DRITTEN REICH« DAS FÜHRERHAUS IN MÜNCHEN · WOHNHALLE

»Führerbau«, erstes Obergeschoss, Kaminzimmer, über dem Kamin Adolf Zieglers
Gemälde »Die vier Elemente« (1937), aus: Die Kunst im Dritten Reich 2, 1938, Folge 10

Empfangszimmer an (Abb. oben). Eine vergoldete Kassettendecke
ließ Räume historischer Schlösser und Residenzen assoziieren.
Ebenfalls vergoldete Embleme über den Türen stellten Theater,
Musik, Malerei und Plastik dar und gaben den Tenor kultivierter
Konversation vor. Der mit Marmor eingefasste monumentale Kamin
trat hier wie auch im großen Salon in Erscheinung. Mit Brokat
waren die Wandfelder bespannt, auf denen wie im Haus eines
wohlhabenden Kunstsammlers Gemälde hingen: mehrheitlich Alte
Meister auch hier, aber über dem Kamin hatte ein Werk des Präsi-
denten der »Reichskammer der bildenden Künste«, Adolf Zieglers
»Die vier Elemente«, Platz gefunden. Das als Beispiel für die offi-
zielle nationalsozialistische Malerei häufig abgebildete Triptychon
(heute Bayerische Staatsgemäldesammlungen) war 1937 in der

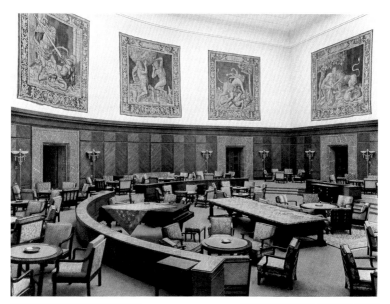

»Führerbau«, erstes Obergeschoss, Große Halle, aus: Die Kunst im Dritten Reich 2, 1938, Folge 10

»Großen Deutschen Kunstausstellung« im »Haus der Deutschen Kunst« ausgestellt, wo es Adolf Hitler erwerben ließ: eines der wenigen zeitgenössischen Gemälde im »Führerbau«. Auch Wandschmuck und Reliefs waren zeitgenössische Werke.

So waren etwa die Wände des langgestreckten Speisesaals [8] nebenan mit Stuckreliefs nach Entwurf von Hans Panzer, einem Schüler Josef Wackerles, geschmückt, die Parteiembleme und entsprechende Themen zeigten. Das »Atelier Troost« griff mit den großen Wandreliefs auf Entwürfe Paul Ludwig Troosts für Speisesäle zurück, ebenso wie mit dem über fünf Meter langen Esstisch, der 60 Gästen auf Armlehnstühlen Platz bot.

Die wie die Bibliothek im »Verwaltungsbau« durch eine Glasdecke von oben beleuchtete »Große Halle« im Zentrum des Ge-

*Hochschule für Musik und Theater München (ehemals »Führerbau«),
Bibliothek (ehemals Bar), Wandmalerei »Der Frühling« (1939), 2009*

bäudes [9] war der größte Raum, der von Troost ursprünglich als
Kongresssaal mit ansteigenden Sitzreihen entworfen worden war
(Abb. S. 49). Aus Anlass des Besuchs von Mussolini im September
1937 wurde der Saal zum Salon mit erhöhtem Umgang umgestal-
tet. Heute ist hier der Konzertsaal der Musikhochschule eingerich-
tet. Eine monumentalisierende Wirkung erzielte die umlaufende
Täfelung mit Palisanderholz, die von breiten marmornen Türrah-
mungen unterbrochen wurde. Über dem Kamin war das Gipsrelief
»Tag und Nacht« des Leipziger Bildhauers Emil Hipp angebracht.

*Hochschule für Musik und Theater München (ehemals »Führerbau«),
Bibliothek (ehemals Bar), Wandmalerei »Der Sommer« (1939), 2009*

Rundum hingen neun große Wandteppiche mit der Darstellung
der Taten des Herkules an der Wand, die Herzog Albrecht V. 1565 in
Antwerpen für den Festsaal von Schloss Dachau hatte anfertigen
lassen. Gerdy Troost ließ sie aus dem Depot des Residenzmuseums
holen: Ganz im Sinne der Ikonographie des frühneuzeitlichen Fürs-
ten boten die Gewalttaten des antiken Tugendhelden im »Führer-
bau«, der modernen »Residenz« des nationalsozialistischen Herr-
schers, eine mythologische Kulisse. 1954 im neuen Konzertsaal in
der Residenz, dem Herkulessaal, aufgehängt, wurden die Teppiche

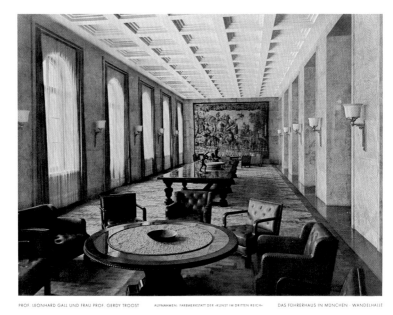

PROF. LEONHARD GALL UND FRAU PROF. GERDY TROOST AUFNAHMEN: FARBWERKSTATT DER »KUNST IM DRITTEN REICH« DAS FÜHRERHAUS IN MÜNCHEN · WANDELHALLE

»Führerbau«, erstes Obergeschoss, Wandelhalle, aus: Die Kunst im Dritten Reich 2, 1938, Folge 10

dort 1993 durch Reproduktionen ersetzt. Nur zu wenigen Anlässen wurde die »Große Halle«, zu deren Ausstattung auch ein Flügel und ein weiterer der riesigen Buffettische gehörten, ihrer Bestimmung gemäß genutzt. Zeitgenössische Fotos zeigen, dass die zu Sitzgruppen zusammengestellten, charakteristisch niedrigen, tiefen Sessel alles andere als bequem waren. Eine entspannte und gleichzeitig elegante Haltung konnten in ihnen weder Damen noch Herren einnehmen.

Im Westflügel des Gebäudes, zur Straße hin gelegen, befanden sich ebenfalls große Gesellschaftsräume: eine mit Gobelins an den Stirnwänden ausgestattete Wandelhalle [10] (Abb. oben), ein weiteres, wie das andere auch dunkel vertäfeltes Rauchzimmer [11] und eine Bar [12]. Der Münchner Maler Karl-Heinz Dallinger, der sich

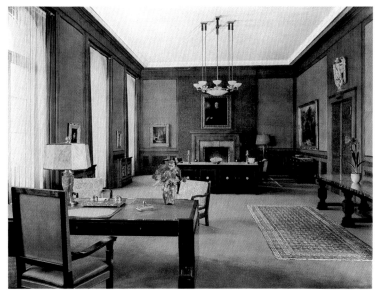

PROF. LEONHARD GALL UND FRAU PROF. GERDY TROOST DAS FÜHRERHAUS IN MÜNCHEN · ARBEITSZIMMER DES FÜHRERS

»Führerbau«, erstes Obergeschoss, Arbeitszimmer Hitlers, aus: Die Kunst im Dritten Reich 2, 1938, Folge 10

auch durch die Ausstattung von Repräsentationsräumen wie etwa Luftwaffenkasinos und der »Goldenen Bar« im »Haus der Deutschen Kunst« einen Namen machte, malte 1939 an die Wände der Bar Darstellungen der vier Jahreszeiten: eine Gärtnerei (Frühling) (Abb. S. 50), Badende (Sommer) (Abb. S. 51), Erntende (Herbst) und einen Maskenumzug (Winter).

Angrenzend an das durch einen eigenen Aufzug zu erreichende Zimmer des Chefadjutanten [13] und das Adjutantenzimmer [14] lag Hitlers Arbeitszimmer [15] in der Mittelachse des südlichen Lichthofs (Abb. oben) und hatte Zugang zu dem Balkon, von dem aus der Königsplatz gut zu überblicken war und auf dem sich Hitler bei geeigneter Gelegenheit der jubelnden Menge zeigen konnte. Mit dem relativ schlicht gestalteten Schreibtisch, einer

Kommode, Sideboards und der Sitzecke vor dem Kamin aus grünlichem Marmor weist das Zimmer alle Motive eines gepflegten Herrenzimmers auf. Die Böden waren wie in den meisten Räumen des »Führerbaus« mit Teppichboden bedeckt und zusätzlich mit Perserteppichen geschmückt. Vor der Wandbespannung hingen auch hier Gemälde. Mit den zahlreichen publizierten Fotografien dieses Zimmers und der anderen Räume des »Führerbaus« stellte sich Hitler als Kunstkenner und als Sammler dar. Franz von Lenbachs Porträt des Reichskanzlers Bismarck, das über dem Kamin hing, ist ebenso Teil der absichtsvollen politischen Ikonographie des Raumes wie ein Globus, der Charlie Chaplins Tanz mit der Weltkugel in seiner Hitler-Parodie »The Great Dictator« (1940) assoziieren lässt.

Im Arbeitszimmer Hitlers wurde am 30. September 1938 das Abkommen zur Abtretung des Sudetenlandes durch die Tschechoslowakei an Deutschland unterzeichnet (Abb. unten und S. 55).

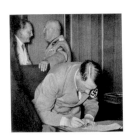

Einigung in München
in der Nacht vom 29. zum 30. September 1938

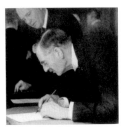
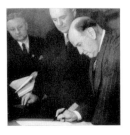

Unterzeichnung des Münchner Abkommens im »Führerbau«, September 1938, mit Adolf Hitler, Benito Mussolini, Édouard Daladier und Neville Chamberlain (im Uhrzeigersinn), aus: Hitler befreit Sudetenland, Berlin 1938

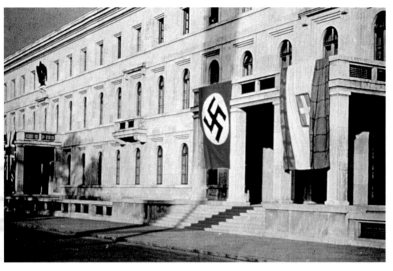

Beflaggung des »Führerbaus« aus Anlass des Münchner Abkommens, September 1938

Während die tschechische Regierung gar nicht erst eingeladen war, bot der Besuch der anderen Staatsoberhäupter – Mussolini, Daladier, Chamberlain – der NS-Presse die Möglichkeit, den »Führerbau« als Hitlers »Residenz« vorzuzeigen. Das Münchner Abkommen, Inbegriff misslungener Appeasement-Politik, sollte allerdings der einzige politische Vorgang bleiben, der den »Führerbau« ins Zentrum der Weltöffentlichkeit rückte. Anfang 1939 wurde die von Albert Speer entworfene »Neue Reichskanzlei« in der Reichshauptstadt Berlin fertig und sollte von nun an als Ort für Hitlers Staatsrepräsentation eine wichtigere Rolle spielen als das Gebäude am Königsplatz.

Zweites Obergeschoss

Das zweite Obergeschoss war für die Arbeitszimmer hoher NSDAP-Funktionäre und ihrer Mitarbeiter konzipiert. Es ist jedoch fraglich, ob diese Räume jemals in ihren ursprünglichen Zuordnungen genutzt wurden, denn die Inhaber politisch relevanter hoher Parteiämter waren seit Ende der dreißiger Jahre vor allem in der Reichs-

hauptstadt Berlin tätig. So hatte der Raum an der Südwestecke anfangs als Bormanns Arbeitszimmer dienen sollen [16], in der Mitte des Westflügels gab es ein Besprechungszimmer [17], an der Nordwestecke das des Hauptamtsleiters [18], daran anschließend ein Schreibzimmer [19] und an der Nordostecke Räume des Reichspressechefs Otto Dietrich [20]. Neben einem Saal [21] erstreckte sich über immerhin neun Fensterachsen die Bildergalerie [22]. Wahrscheinlich ließ sich Hitler hier von seinen Kunstexperten und -händlern die Neuzugänge unter den Gemälden vorführen, die als Beute des europaweiten nationalsozialistischen Kunstraubs eingingen. Als Zwischenstation spielte der »Führerbau« im System des NS-Kunstraubs eine wichtige Rolle. Viele der Gemälde, die für das in Linz geplante Museum und für andere Orte bestimmt waren, wurden hier zwischengelagert, so dass die amerikanischen Kunstschutzbeauftragten die Luftschutzbunker des »Führerbaus« Ende April 1945 dicht an dicht mit Kunstwerken gefüllt vorfanden.

Unter- und Kellergeschoss

Das im September 1937 aus Anlass des Mussolini-Besuchs eröffnete Kasino im Untergeschoss (heute Cafeteria der Musikhochschule) war im Stil eines bayerischen Bräustüberls eingerichtet. Von der Küche in der nordöstlichen Ecke des Untergeschosses aus wurden bei Empfängen die Speisen per Aufzug in die Anrichtezimmer neben dem Speisesaal im ersten Obergeschoss geschickt. Im Keller darunter, ebenfalls über Aufzüge angebunden, lagerten die Lebensmittelvorräte in eigens ausgestatteten Kühlräumen.

Haustechnik und Ausführung

Die Ausstattung der Parteibauten am Königsplatz war technisch auf neuestem Stand. Dies galt für das Heizkraftwerk im Nebengebäude in der Arcisstraße 6 – 8, das die NSDAP-Gebäude im Viertel beheizte, ebenso wie für die Brandmeldevorrichtungen, die Klimaanlagen, die Kommunikationssysteme innerhalb der Gebäude (Rohrpost) und die Beschallung. So gab es die Möglichkeit der Lautsprecherübertragung innerhalb der Gebäude und auf den Platz hinaus.

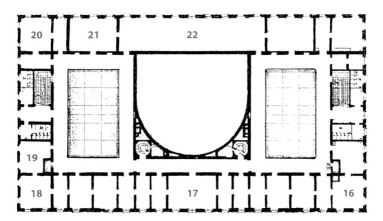

16 Bormanns Arbeitszimmer 20 Räume des Reichspressechefs
17 Besprechungszimmer 21 Saal
18 Zimmer des Hauptamtsleiters 22 Bildergalerie
19 Schreibzimmer

»Führerbau«, zweites Obergeschoss

Alle Möbel des »Führerbaus« und des »Verwaltungsbaus« wurden
neu entworfen, die meisten vom »Atelier Troost«, das hauptsächlich
Münchner Firmen beauftragte: Schreinereien, Schlossereien, Polste-
reien, Sattlereien. Auch Stoffe wurden eigens nach Vorschlägen
Gerdy Troosts gewebt. Vor allem die Werkstätten Anton Pössen-
bacher fertigten die repräsentativen Möbel. Im Einzelnen knüpfen
die Entwürfe stilistisch durchaus an das vom nationalsozialistischen
Regime diffamierte Bauhaus an, wie das Beispiel der Türklinken
zeigt. Von funktionalistischem Design aber sind die konservativen,
dem Gestaltungsprinzip der Hierarchie unterworfenen Ausstattun-
gen und Möbel des »Atelier Troost« weit entfernt. Technische Instal-
lationen und Details werden nicht in die Gestaltung integriert, son-
dern kaschiert.

»Verwaltungsbau«

Im Februar 1937 übergab Hitler den »Verwaltungsbau« an den Hausherrn, »Reichsschatzmeister« Franz Xaver Schwarz. Anders als der »Führerbau«, der viele seiner repräsentativen Funktionen im Laufe der Jahre einbüßen sollte, erfüllte der »Verwaltungsbau« bis April 1945 tatsächlich die Funktionen, für die er errichtet worden war. Neben dem »Braunen Haus« als der »Wiege der Partei«, den »Ehrentempeln« und dem »Führerbau« gehörte auch er in den Parcours offizieller Besuche. Die Karteisäle und Registraturen sollten dem Besucher die »saubere Verwaltung« des NS-Staats vor Augen führen. Die Propaganda ließ keine Gelegenheit aus, um an Architektur und Ausstattung des »Verwaltungsbaus« den »Grundsatz peinlichster Sauberkeit in der Geschäftsführung« (1937) zu demonstrieren.

Die Parteiämter der NSDAP, die seit 1935 ihren Bedarf an Räumen und an Mobiliar aufgestellt hatten, waren Anfang 1937 schon in Betrieb. Der »Reichsschatzmeister« und sein Stab saßen in größeren Räumen der ersten Etage des zum Königsplatz hin gelegenen westlichen Gebäudeteils, in den Eckräumen des ersten und zweiten Obergeschosses die Abteilungsleiter. Bis zu vier Sachbearbeiter arbeiteten in den als Flucht angelegten, einheitlich 26 Quadratmeter messenden Büros im ersten und zweiten Obergeschoss, bis zu 80 Angestellte in Großraumbüros im Erdgeschoss und im Untergeschoss. Auch die in anderen Gebäuden arbeitenden Angestellten dürften im Advent 1937 zur ersten Weihnachtsfeier im festlich geschmückten Lichthof des »Verwaltungsbaus« zusammengekommen sein, um der Ansprache des »Reichsschatzmeisters« zu lauschen (Abb. S. 64).

Das »Atelier Troost« hatte die repräsentativen Zimmer und ihr Mobiliar entworfen, H. M. Friedmann die einfachen Büromöbel. Alle Möbel wurden nach neuen Entwürfen angefertigt. In hierarchischen Abstufungen ging es von wahren Chefmöbeln mit ausladend geschwungenen Wangen und Barfächern oder dem in geraden, schlichten Formen gehaltenen, aber monumentalen Schreibtisch des »Reichsschatzmeisters« bis hin zu schmalen Tischchen für die Schreibmaschinen der Sekretärinnen; wuchtige Möbel mit Neorenaissance-Fassade gehörten ebenso ins Spektrum wie

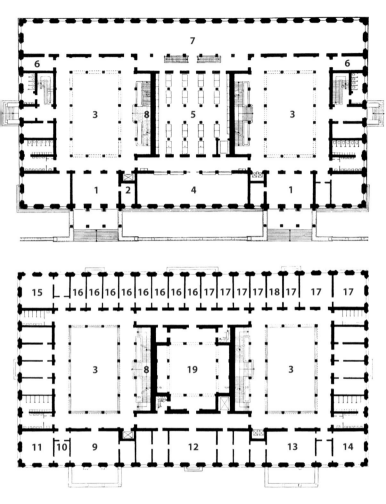

1 Eingangshallen
2 Raum der Wachmannschaft
3 Lichthöfe
4 Aufnahme-Abteilung
5 Kartothek
6 Leiter der Reichskartei
7 Reichskartei
8 Treppenaufgang
9 Arbeitszimmer des
 »Reichsschatzmeisters«

10 Adjutantenzimmer
11 Besprechungszimmer
12 Leiter des Verwaltungsamtes
13 Stabsleiter
14 Referent des Stabsleiters
15 Leiter des Haushaltsamtes
16 Haushaltsamt
17 Buchhaltung
18 Hauptkasse
19 Bibliothekssaal

*»Verwaltungsbaubau«, Erdgeschoss (oben) und erstes Obergeschoss,
schematisierte Grundrisse*

moderne Rollschränke aus Holz und Metall. 1987 wurde das ver-
bliebene Mobiliar des »Verwaltungsbaus« durch das Bayerische
Landesamt für Denkmalpflege in einem Inventar erfasst.

Erdgeschoss

Das Gebäude hatte, wie der »Führerbau«, zwei Eingangshallen [1];
benutzt wurde vor allem der nördliche Eingang, an dem die An-
gestellten und Besucher kontrolliert wurden (Abb. S. 59). Der Raum
der Wachmannschaft [2] diente den für die Kontrolle und das Aus-
stellen von Passierscheinen zuständigen Angehörigen des Reichs-
sicherheitsdienstes, einer Abteilung der SS. Die glänzend polierten
hellen Wand- und Pfeilerverkleidungen aus Juramarmor, die den
Raumeindruck der Eingangshallen und Lichthöfe [3] dominieren,
stammen aus Kelheim, der auffallend geäderte dunkelrote Boden-
belag aus dem Saaletal. Die Gänge um die Lichthöfe ebenso wie
viele der Treppen waren mit Linoleumläufern ausgelegt. Hier – wie
in vielen anderen Räumen – gehören noch heute die Hängelampen
zum Originalbestand; die runden Öffnungen in den Decken dien-
ten der Lautsprecherübertragung, über dem Durchgang zur Nord-
pforte war, typisch für Verwaltungsgebäude oder Fabriken, eine
Uhr in die Wand eingelassen. Die heute beim Eintreten in den
Lichthof zu sehende, in verschiedenen schwarzen Farbtönen ver-
fremdete östliche Wand des Lichthofs im ersten Obergeschoss
(Abb. S. 63) ist von Jon Groom gestaltet (1997).

Knapp 40 Angestellte waren in dem Großraumbüro der Auf-
nahme-Abteilung [4] dafür zuständig, die Mitgliedsbücher für die
neuen NSDAP-Mitglieder anzulegen. Da die Anträge auf dem Post-
weg eingereicht wurden, gab es im Gebäude nur wenig Publikums-
verkehr. Im Raum zwischen den beiden Lichthöfen [5] wurden
Grundbücher und Aufnahmescheine aufbewahrt. Die Reichskartei
der NSDAP, deren Leiter angrenzende Büros hatten [6], war im Erd-
geschoss in einem langgestreckten Großraumbüro [7] unterge-
bracht, das auf der Ostseite die ganze Länge des Gebäudes ein-
nahm (Abb. S. 61). Große Tische, deren Arbeitsflächen mit Linoleum
eingelegt waren, standen neben feuerfesten Stahlschränken der
Firma Franz Leicher, in die Holzschübe für die Karteikarten einge-
setzt waren.

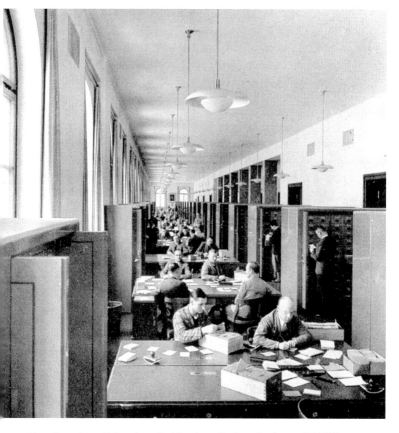

»Verwaltungsbau«, Erdgeschoss, Karteisaal, aus: Moderne Bauformen 37, 1938

Um zu verhindern, dass diese Kartei und anderes Aktenmaterial den näherrückenden alliierten Truppen in die Hände fielen, ließen die Verantwortlichen vom 15. April 1945 an, eine LKW-Ladung nach der anderen, Millionen von Karteikarten und Dokumenten aus den Gebäuden am Königsplatz in eine Papierfabrik in Freimann bringen. Statt den Befehl, diese Akten einzustampfen, auszuführen, brachte es der couragierte Inhaber der Papierfabrik fertig, das brisante Material unbemerkt von den Nationalsozialisten bis nach

Ende des Krieges zu verbergen. Die US-Militärregierung übernahm die erhaltenen Akten im Oktober 1945 und ließ sie wenige Monate später in das Berlin Document Center überführen, wo sie die Grundlage der Entnazifizierungsmaßnahmen bildeten. Heute werden die NSDAP-Karteien im Bundesarchiv in Berlin verwahrt.

Untergeschoss

In einem weiteren Großraumbüro im Untergeschoss, dessen Ausstattung der darüberliegenden Reichskartei entsprach, wurde die Ortsgruppenkartei der NSDAP geführt. Im Mittelteil des Gebäudes, direkt angrenzend, lag die mit drei Meter hohen Rolladenschränken ausgestattete Registratur. Am Fuß der vom Erdgeschoss herabführenden Treppen standen den Angestellten in zwei weiten, pfeilergestützten Räumen unter den Lichthöfen jeweils 272 Garderobenschränke zur Verfügung.

Erstes Obergeschoss

Das erste Obergeschoss (Abb. S. 59) war den höheren Dienststellen vorbehalten; am wichtigsten waren hier die Räume für den »Reichsschatzmeister« mit seinen Adjutanten, Stabs- und Referatsleitern im westlichen Flügel. Schritt man vom nördlichen Lichthof über die Treppe [8] hinauf, so grüßte von einem großformatigen Gemälde zwischen den Wandleuchten, in einer neo-absolutistischen Inszenierung, ein Porträt Adolf Hitlers herab (Abb. S. 32 und 33). Zeigen die damals publizierten Fotos des Karteisaals im Erdgeschoss die vielen Angestellten, die eifrig ihrer Arbeit nachgehen, so sind die Aufnahmen der repräsentativen Zimmer der Amtsträger im ersten oder zweiten Obergeschoss unbelebt. Es entsteht der Eindruck, es handele sich um Mustereinrichtungen für die Wohnung des gepflegten Herrn: mit Arbeitstisch, Bücherschrank, Sideboard, Sitzgruppe. Die Räume versammeln alle Motive des »Herrenzimmers«, das zu Beginn des 20. Jahrhunderts zur Ausstattung stattlicher, großbürgerlicher Wohnungen hinzugehörte. Dies gilt in erster Linie für das Arbeitszimmer des »Reichsschatzmeisters« [9]. Die dominanten Farben Dunkelrot bis Braun finden sich im Teppichboden, den Perserteppichen, den marmornen Tischplatten und

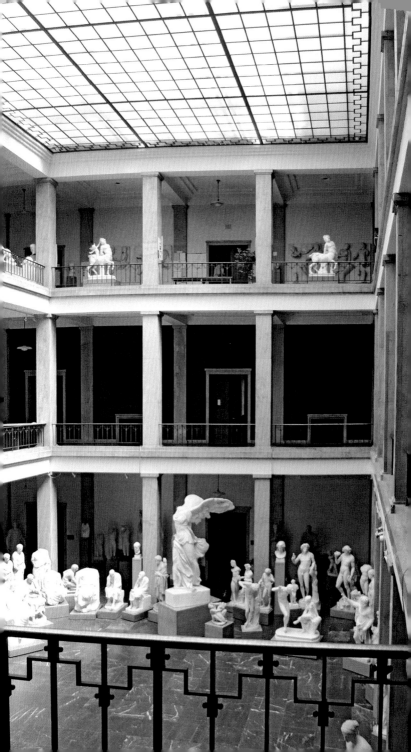

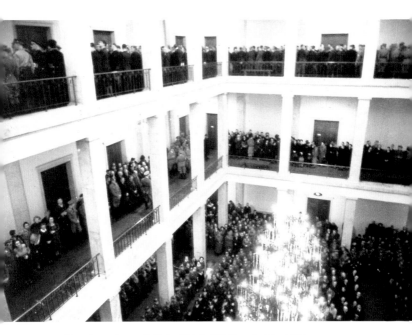

»Verwaltungsbau«, nördlicher Lichthof, Weihnachtsfeier 1937

dem mit Saffianleder bezogenen Stuhl. Von den Sesseln der Sitzecke aus hatte man erneut ein Hitler-Porträt vor Augen, das mit weiteren Gemälden die Wände des Raumes schmückte.

Zum Arbeitsbereich des »Reichsschatzmeisters« gehörten auch ein Adjutantenzimmer [**10**] und ein Besprechungszimmer [**11**]. Der Leiter des Verwaltungsamtes saß in einem großen Zimmer in der Mittelachse des Gebäudes [**12**], der Stabsleiter im Raum mit Zugang zum südlichen Balkon [**13**], sein Referent im Eckzimmer [**14**]. Der Leiter des Haushaltsamtes hatte vom Eckraum an der Nordostecke des Gebäudes [**15**] die Möglichkeit des direkten Zugangs zu den in langer Flucht aneinandergereihten Büros des Haushaltsamtes [**16**], zur Buchhaltung [**17**] und zur Hauptkasse [**18**].

Der zweistöckige große Bibliothekssaal [**19**] im Zentrum des ersten Obergeschosses, heute einer der Lesesäle des Zentralinstituts für Kunstgeschichte, wird wie die Höfe durch ein Glasdach von

oben her beleuchtet (Abb. S. 35). Bis unter die Decke reichende Wandregale, zu denen man mit einzuhängenden Bibliotheksleitern hinaufsteigen konnte, sollten juristische und verwaltungsrechtliche Literatur aufnehmen. Die Kapazität dieser Regale war großzügig berechnet, denn zeitgenössische Fotos belegen, dass die hier stattfindenden Versammlungen und Ansprachen des »Reichsschatzmeisters« vor weitgehend leeren Fächern stattfanden (Abb. S. 36). Den Raumeindruck dominiert die dunkle Vertäfelung der Pfeiler und Wände mit Eichenholz. Auf einem Teppich mit stilisiertem Hakenkreuzmuster stand der gewaltige runde Büchertisch mit einer Einlage aus rotem Marmor, der sich heute im Eingangsfoyer des Gebäudes befindet. Zur Ausstattung gehörte auch ein besonders großer Globus, dem ein gleiches Exemplar in Hitlers Arbeitszimmer im »Führerbau« entsprach. Beide Globen sind erhalten und heute in der Kartenabteilung der Bayerischen Staatsbibliothek und im Münchner Stadtmuseum zu sehen. Die Installation von blauen Leuchtkästen (1997) des Künstlers Andreas Horlitz steht in deutlichem Kontrast zu den dunklen Holztönen des Bibliothekssaals.

Zweites Obergeschoss

Im westlichen und nördlichen Teil des zweiten Obergeschosses saßen in kleinen Büros die Sachbearbeiter und Schreibkräfte des Rechtsamtes und des Mitgliedschaftsamtes. Das Reichsrechnungsamt und das Rechtsamt besetzten den südlichen Teil, mehrheitlich das Personalamt den östlichen Teil. Die größeren Eckzimmer waren auch hier den Abteilungsleitern vorbehalten. Wie im ersten Obergeschoss sind in den meisten der Räume die eichenen Einbauschränke erhalten. Die Mitte des Ostflügels nahm ein ursprünglich als Vorführraum geplanter Raum mit Projektionsmöglichkeit ein, der aus Gründen des Brandschutzes jedoch von Anfang an nicht als solcher genutzt werden durfte.

Iris Lauterbach

AUSTREIBUNG DER DÄMONEN
DAS PARTEIZENTRUM DER NSDAP
NACH 1945

Als Einheiten der 7. US-Armee am 30. April 1945 ins Zentrum Münchens vorrückten, fanden sie am Königsplatz den »Führerbau« und den »Verwaltungsbau« vergleichsweise intakt vor (Abb. S. 69 und 71). Die »Ehrentempel« hatten die Bombardierung unbeschadet überstanden. Die Glyptothek und die Staatsgalerie gegenüber (heute Staatliche Antikensammlungen) aber waren trotz der seit Anfang 1943 angebrachten Tarnung des Platzes (Abb. unten) und der Gebäude schwer beschädigt, das »Braune Haus« (Abb. S. 67) und das gegenüberliegende ehemalige Palais Degenfeld zerstört.

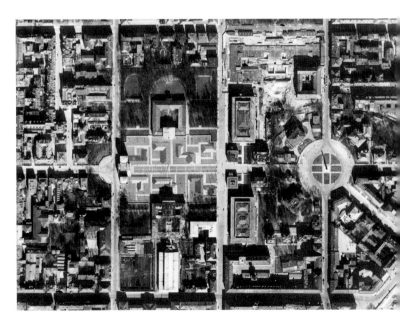

Königsplatz mit Tarnung gegen Luftangriffe, März 1943

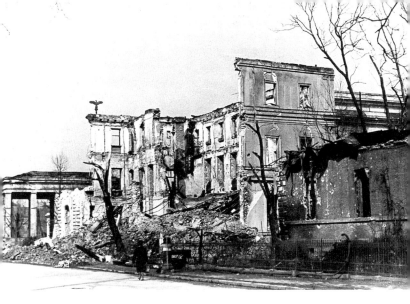

Ruine des »Braunen Hauses«, nach Mai 1945

Im Innern der Parteibauten allerdings bot sich den amerikanischen Soldaten ein Bild der Verwüstung (Abb. S. 68). Plünderer hatten das Unterste zuoberst gekehrt und von Geschirr bis hin zu Lebensmitteln und Spirituosen alles Brauchbare mitgehen lassen. Da den amerikanischen Soldaten die Vernetzung der Gebäude im Areal Arcisstraße/Brienner Straße durch unterirdische Rohrkanäle zunächst nicht klar war, konnten die sofort unternommenen oberirdischen Sicherungsvorkehrungen – Stacheldraht, Wachpatrouillen – nicht verhindern, dass in den ersten Tagen noch Ortskundige Material entwendeten. So wurden aus den Luftschutzbunkern des »Führerbaus« auch zahlreiche noch nicht in auswärtige Depots verbrachte Kunstwerke gestohlen, darunter wertvolle Gemälde aus der in Frankreich konfiszierten Kunstsammlung Adolphe Schloss. Das repräsentative Mobiliar und viele der zur Ausstattung gehörenden Gemälde aus dem »Führerbau« waren schon in den Kriegsjahren an andere Orte ausgelagert worden. Die Ausstattung hatte sich vor allem im »Verwaltungsbau« erhalten. Trotz des desolaten Zustands einzelner Räume funktionierte die Haustechnik (Strom, Heizung) beider Parteigebäude am Königsplatz nach wie vor.

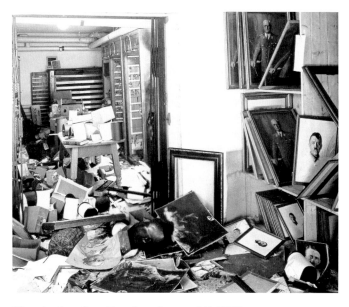

Räume im ehemaligen »Verwaltungsbau«, nach Mai 1945

In der bayerischen Hauptstadt, deren Zentrum stark zerstört war, stand es für die amerikanische Armee von vornherein außer Frage, die beschlagnahmten NSDAP-Gebäude für eigene Zwecke zu nutzen – ein Gebot der Notwendigkeit, das der amerikanischen Militärbehörde offenbar keine ideologischen Schwierigkeiten bereitete (Abb. vordere Umschlaginnenseite). Die Entscheidung für die kulturelle Nutzung des ehemaligen »Führerbaus« und »Verwaltungsbaus«, wie sie bis heute andauert, fiel um die Monatswende Mai/Juni 1945. In Bergungsorten im südlichen Teil der amerikanischen Besatzungszone – vor allem in Oberbayern und im Salzkammergut – waren unter zum Teil problematischen Umständen Bestände Münchner Museen sowie Tausende von Kunstwerken ausgelagert, welche die Nationalsozialisten im In- und Ausland konfisziert oder widerrechtlich erworben hatten. Um diese Kunstwerke zu sichern und die Raubkunst an ihre rechtmäßigen Eigentümer zu restituieren, mussten in München geeignete Räumlichkeiten gefun-

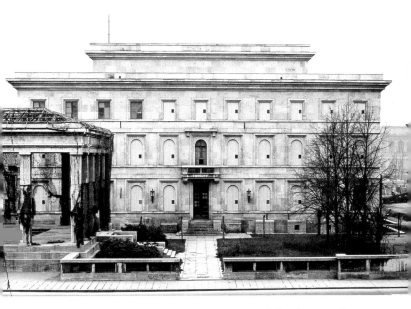

Ehemaliger «Führerbau» mit Fensterverschalungen und nördlicher Ehrentempel mit Tarnnetzen, von Süden, 1945/46

den werden. Da die beiden Pinakotheken und die meisten anderen Museen der Stadt zerstört oder stark beschädigt waren, fiel die Wahl auf die beiden NSDAP-Gebäude am Königsplatz. Die Militärregierung nutzte den »Verwaltungsbau« unter der Bezeichnung »Gallery/Galerie I« und den »Führerbau« als »Gallery/Galerie II« als Kunstsammelstelle, als »Central Art Collecting Point« (CCP).

Im Juni 1945 stellte die Militärregierung als bauleitenden Architekten, zuständig für die Instandsetzung der ehemaligen NSDAP-Bauten, Dieter Sattler (1906 – 1968) ein. Für die Nachkriegsgeschichte der Gebäude spielte Sattler, von 1947 bis 1951 Staatssekretär im bayerischen Kultusministerium, in dessen Zuständigkeitsbereich die Bauten übergingen, auch später noch eine wichtige Rolle. Vor Einbruch des Winters 1945/46 waren Schadstellen an den Gebäuden auszubessern. Das Heizkraftwerk (Arcisstraße, heute Katharina-von-Bora-Straße 6 – 8) konnte wieder in Betrieb genommen werden. Im Zuge der »architektonischen« Entnazifizierung

wurden von den Fassaden zur Arcisstraße hin die vier Adler mit dem Hakenkreuz abmontiert, deren Befestigungslöcher noch heute stellenweise zu erkennen sind. Die Reliefs propagandistischen Inhalts im Speisesaal des »Führerbaus« wurden entfernt.

Der ehemalige »Führerbau« ebenso wie der »Verwaltungsbau« sind bereits in der ersten, 1978 publizierten Denkmalliste des Bayerischen Landesamtes für Denkmalpflege verzeichnet. An beiden Gebäuden wurden bauliche Veränderungen vorgenommen, um die NS-Ausstattung mit den Bedürfnissen der hier arbeitenden Institutionen in Einklang zu bringen. Ehemals große Säle und Hallen wurden in Räume mit jeweils einer Fensterachse unterteilt, Treppen und Paternoster geschlossen, Büchermagazine installiert. Im ehemaligen »Führerbau« wurde die »Große Halle« für Aufführungen und Kinoveranstaltungen des Amerika-Hauses genutzt und in den 1960er Jahren zum Konzertsaal der Musikhochschule umgebaut.

Auch die anderen ehemaligen NSDAP-Gebäude im Viertel Arcisstraße, Karlstraße, Barer Straße, Gabelsbergerstraße, von denen viele die Bombardierungen weniger gut überstanden hatten als die Troost-Bauten, wurden nach Kriegsende durch die amerikanische Militärregierung übernommen. Im April 1947 regelte der Alliierte Kontrollrat mit seiner Direktive Nr. 50 die Übergabe beschlagnahmten ehemaligen NS-Partei-Vermögens an deutsche Behörden. Bis 1949 noch in Zusammenarbeit mit der Militärregierung, übernahm das bayerische Kultusministerium anschließend die Zuständigkeit für die beiden Parteigebäude am Königsplatz; im ehemaligen Postbau (Arcisstraße, heute Katharina-von-Bora-Straße 6 – 8) arbeiteten nach dem Krieg zunächst Museumsverwaltungen; heute sind es Dienststellen des Bayerischen Landesamtes für Steuern.

Der beim Parkcafé am Alten Botanischen Garten beginnende, bis zur Kreuzung mit der Briener Straße reichende südliche Abschnitt der Arcisstraße wurde 1957 zu Ehren des evangelischen Landesbischofs Hans Meiser (1881 – 1956) umbenannt, der seinen Amtssitz in der Arcisstraße 11 hatte. Lange Zeit als aufrechter Gegner des Nationalsozialismus gewürdigt, stand Meiser seit Ende der 1990er Jahre aufgrund antisemitischer Äußerungen in der Kritik. Der Münchner Stadtrat fasste im Juli 2007 mehrheitlich den Beschluss, den Straßenabschnitt zu »entnennen«, und, laut Beschluss vom Februar 2008, nach einem Vorschlag der Evangelischen

Central Collecting Point (ehemals »Verwaltungsbau«)
mit US-Wache, Frühjahr/Sommer 1945

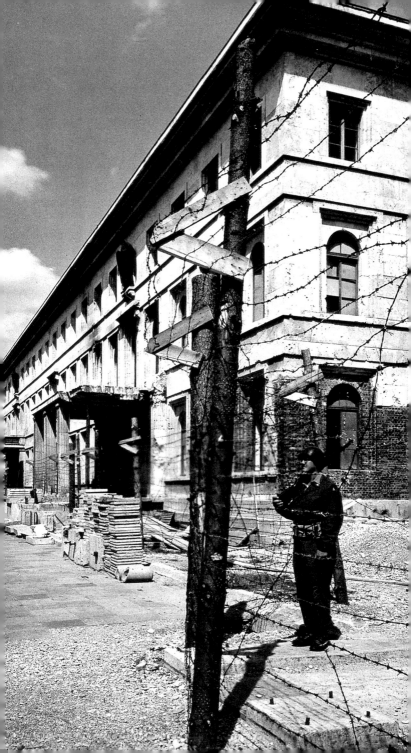

Landeskirche, in »Katharina-von-Bora-Straße« umzubenennen. Eine durch einen Enkel des Bischofs gegen die Umbenennung erhobene Klage wurde im November 2008 abgewiesen.

Galerie I

In den Monaten nach Kriegsende beanspruchte der Collecting Point sowohl Galerie II, den ehemaligen »Führerbau«, als auch Galerie I, den ehemaligen »Verwaltungsbau«. Da ständig weitere Münchner Kunstbestände aus ihren auswärtigen Sammellagern in die Stadt gebracht wurden, spitzte sich die Raumnot zu. In Galerie I drängten seit 1946 zudem immer mehr Museen mit ihren Sammlungen und Verwaltungen, die ihre Gebäude durch Zerstörung verloren hatten. Erst Jahre später konnten die meisten dieser Institutionen in ihre wiederhergestellten Vorkriegsunterkünfte oder in Neubauten umziehen. Die Bayerischen Staatsgemäldesammlungen sowie das Doerner-Institut etwa verlegten ihre Verwaltung und Depots 1957 von Galerie I in die wiedereröffnete Alte bzw. 1981 in den Neubau der Neuen Pinakothek. Heute wird das Gebäude Katharina-von-Bora-Straße 10 vom Zentralinstitut für Kunstgeschichte genutzt, der Staatlichen Graphischen Sammlung, Instituten der Ludwig-Maximilians-Universität mit dem Museum für Abgüsse klassischer Bildwerke sowie der Verwaltung der Glyptothek und Antikensammlungen.

Galerie II

Auch im ehemaligen »Führerbau« arbeiteten seit Kriegsende wechselnde Institutionen. 1945 wurde der Bau noch als Zusatzdepot für die im Collecting Point eintreffenden Kunstwerke genutzt, bald aber ausschließlich für ausgelagerte und nun wieder zusammengeführte Buch- und Archivbestände. Unter anderem waren hier Abteilungen der Bayerischen Staatsbibliothek untergebracht, die im Februar 1948 einen allgemeinen Lesesaal

Amerikahaus (ehemals »Führerbau«), nach 1948

eröffnete, 1952 aber in den wiederhergestellten Bau Friedrich von Gärtners an der Ludwigstraße zurückverlegt werden konnte. Das Bayerische Hauptstaatsarchiv hatte durch Kriegszerstörung sein Domizil in der Ludwigstraße verloren. Die in Notdepots im Umland verbrachten Bestände wurden nach Kriegsende in Galerie II überführt und dort in den Lichthöfen und den weitläufigen Gängen eingelagert. Als im Jahre 1961 ein Brand auf der Burg Trausnitz in Landshut die dortigen Archivbestände beschädigt hatte, wurden unzählige Konvolute und Kisten mit Archivalien vorübergehend in der Arcisstraße 12 sichergestellt. Das Bayerische Hauptstaatsarchiv zog 1977/78 in den Neubau in der Schönfeldstraße um.

1948 richtete die Militärregierung in der südlichen Hälfte des ehemaligen »Führerbaus« das neu gegründete »US Information Center« oder Amerika-Haus (Abb. S. 73) ein und markierte die nach Entfernung des NS-Emblems entstandene Leerstelle über dem südlichen Eingang zur Arcisstraße durch das eigene Hoheitszeichen. Mittels der Amerika-Häuser beabsichtigte die amerikanische Militärregierung die »Reeducation«, eine Umerziehung des deutschen Volkes zu demokratischer Gesinnung durch völkerverbindende kulturelle Kontakte. Die Einrichtungen des Amerika-Hauses umfassten mehrere Bibliotheken; ein vielfältiges Veranstaltungsprogramm mit Sprachkursen, Konzerten und Filmaufführungen machte die Institution zu einem Vorläufer der heute üblichen Kulturzentren. Wolfgang Koeppens 1951 erschienener Roman »Tauben im Gras« verarbeitet atmosphärische Eindrücke aus dem Münchner Amerika-Haus, das im Frühjahr 1957 in einen am Standort des zerstörten Lotzbeck-Palais errichteten Neubau am Karolinenplatz umzog. Heute wird der ehemalige »Führerbau« von der Hochschule für Musik und Theater München genutzt. Bis in die Kriegsjahre hinein hatte die Vorgängerinstitution, die Akademie für Tonkunst, ihren Sitz im Odeon am Hofgarten gehabt, das 1944 zerstört wurde. In den folgenden Jahren gestaltete sich die Suche nach einem neuen Domizil als Odyssee durch München, bevor die Musikhochschule schließlich im Sommer 1957 das Gebäude am Königsplatz beziehen konnte.

Der Central Art Collecting Point, 1945 – 1949: Kunstschutz, Restitution und Wissenschaft

Der Münchner Central Art Collecting Point (CCP) in den ehemaligen NSDAP-Gebäuden am Königsplatz wurde zur größten Kunstsammelstelle der amerikanischen Besatzungszone. Die im späten Frühjahr 1945 einsetzende Restitution der von den Nationalsozialisten gehorteten Raubkunst war den Bemühungen und der Zusammenarbeit zahlreicher – militärischer ebenso wie ziviler – alliierter Verbände sowie Ministerien zu verdanken. Die in der amerikanischen Besatzungszone hierfür zuständige Behörde der Militärregierung war die Monuments, Fine Arts & Archives Section (MFA&A). Die Vorbereitungen hatten Jahre zuvor begonnen. Die immer gravierenderen, sowohl durch deutsche Angriffe als auch durch alliierte Truppen in den Kriegsgebieten verursachten und weiter drohenden Zerstörungen und Verluste

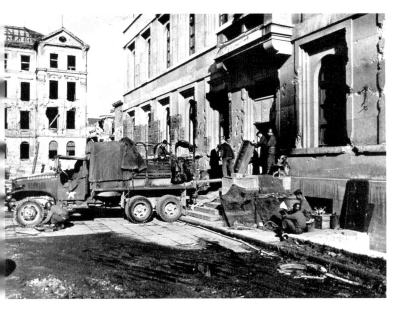

Central Collecting Point (ehemals »Verwaltungsbau«), Südpforte, Einlieferung von Kunstwerken, 1945/46

künstlerischer, historischer und kultureller Monumente, Werke und Sammlungen hatten nicht nur in Deutschland, sondern auch bei den Alliierten eine Vielzahl von Überlegungen zum Kunstschutz ausgelöst. Von Anfang an zählte die Restitution von Raubkunst zu den für die Nachkriegszeit ins Auge gefassten Maßnahmen.

Das Ausmaß des nationalsozialistischen Kunstraubs, das sich mit dem Auffinden immer neuer Sammellager seit April 1945 erschloss, übertraf alle Erwartungen. Die Augenzeugenberichte von Kunstschutzoffizieren, die an den Bergungsarbeiten beteiligt waren, bezeugen neben aller Tatkraft angesichts enormer logistischer Herausforderungen auch Fassungslosigkeit gegenüber der Masse und dem herausragenden künstlerischen Rang der nur notdürftig verstauten Kunstwerke.

Viele der in den besetzten Ländern konfiszierten oder unter fragwürdigen Umständen erworbenen Kunstwerke sollten in das von Hitler in Linz geplante Museum eingehen. Manche der hierfür bestimmten Gemälde wurden im »Führerbau« zwischengelagert. Die »Bildergalerie« im zweiten Obergeschoss diente vermutlich der Sichtung der eingelieferten Raubkunst und der im Handel erworbenen Kunstwerke. Um ihre Gefährdung durch Bombardierung auszuschließen, wurden viele der im »Führerbau« aufbewahrten Werke und der zur Ausstattung gehörenden Gemälde seit 1943 an andere Orte verbracht. In Schloss Neuschwanstein und im Kloster Buxheim, auch im Kloster Herrenchiemsee, lagerten der größere Teil der vom Einsatzstab Reichsleiter Rosenberg (ERR) in Frankreich konfiszierten Werke ebenso wie die vom ERR geführten Objektlisten und Karteien, die nach der Bergung durch die amerikanischen Behörden ausgewertet werden konnten. In Salzminen bei Altaussee und Bad Ischl bei Salzburg befanden sich Gemälde und Skulpturen in großer Anzahl, von weiteren Sammeldepots in oberbayerischen Klöstern und Schlössern, in die vor allem die Bestände Münchner Museen ausgelagert worden waren, ganz zu schweigen. Im Juni 1945 begann der Abtransport der Kunstwerke aus ihren provisorischen Lagerräumen nach München (Abb. S. 75 und 77).

Der erste Direktor des Collecting Point, der Kunsthistoriker Craig Hugh Smyth (1915 – 2006), ein Offizier der Navy, traf am 4. Juni 1945 in München ein. Souverän bewältigte er die mit der Münchner Position verbundenen Herausforderungen. Von Mitte

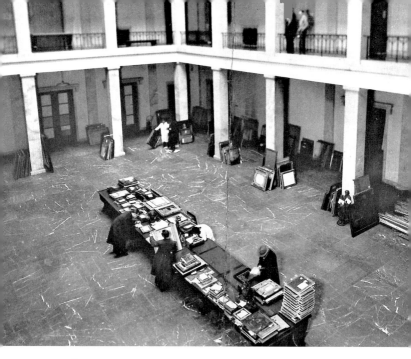

Central Collecting Point im ehemaligen »Verwaltungsbau«, südlicher Lichthof, 1945/46

Juni an brachte ein LKW-Konvoi nach dem anderen Tausende von Kisten mit Gemälden und Skulpturen, Mobiliar und Kunsthandwerk in den Collecting Point. Es handelte sich um Münzen und Metall-objekte, um Insignien wie die Stephanskrone aus Budapest, Möbel und Musikinstrumente, um Gemälde – vom Genter Altar über Hauptwerke des Dix-huitième aus Paris bis zu Impressionisten oder russischen Ikonen –, um Skulpturen wie Michelangelos Madonna aus Brügge und einen Guss von Rodins »Bürgern von Calais«. Die eintreffenden Kunstwerke wurden registriert, mit einer Eingangs-nummer (der sogenannten M- oder Munich Number) und auf der sogenannten Property Card mit Angaben über Provenienz, Lager-ort, Gegenstand und Technik versehen und kurz beschrieben. Seit Herbst 1945 wurden Werke mit deutscher Provenienz vom Collec-ting Point zurückerstattet. Ansprüche auf Rückerstattung ausländi-schen Kunstguts konnten nicht von Privatpersonen, sondern nur von Vertretern der Länder erhoben werden. Diesen wurden im

Münchner Collecting Point deutsche Kollegen als Unterstützung zur Seite gestellt. In jeweils eigenen Nationalitätenräumen wurden die der Restitution harrenden Werke zusammengestellt. Teile der für Linz vorgesehenen kunsthistorischen Bibliothek sowie kunsthistorische Fachliteratur aus anderen Münchner Institutionen gingen in den CCP ein und leisteten bei der Bestimmung von Kunstwerken wichtige Dienste.

Seit August 1945 wurden Rücksendungen an betroffene Länder abgefertigt. Am 21. August 1945 trat als erstes, besonders prominentes Kunstwerk der Genter Altar die Heimreise nach Belgien an. Währenddessen trafen im CCP unentwegt weitere Kunstladungen ein, da viele der Sammellager von Raubkunst, von Bibliotheks- und Archivgut erst nach und nach entdeckt wurden. Außer den für die Restitution vorgesehenen Beständen des geplanten Museums in Linz, den Sammlungen Görings und anderer Vertreter des NS-Regimes drängten sich in Galerie I dicht an dicht auch Kunstwerke aus Münchner Museen sowie Exponate aus dem »Haus der Deutschen Kunst«.

Die wissenschaftliche Kooperation zwischen den amerikanischen und deutschen Kunsthistorikerkollegen am CCP gestaltete sich so positiv, dass Smyth anregte, hier ein international ausgerichtetes kunsthistorisches Forschungsinstitut zu gründen, das die Infrastruktur des Collecting Point übernehmen sollte – in der gegebenen politischen und wirtschaftlichen Situation anscheinend ein weltferner Traum, doch erstaunlicherweise gelang seine Verwirklichung. Im November 1946 wurde das Zentralinstitut für Kunstgeschichte gegründet, dessen Struktur sich an die der deutschen kunsthistorischen Forschungseinrichtungen in Rom und Florenz anlehnte. Sowohl der Gründungsdirektor Ludwig Heinrich Heydenreich als auch seine Mitstreiter in den Jahren des Aufbaus, Wolfgang Lotz und Otto Lehmann-Brockhaus, hatten Italienerfahrung. Die Kunsthistorikerinnen und Kunsthistoriker am Collecting Point und am Zentralinstitut für Kunstgeschichte benutzten dieselbe Bibliothek und arbeiteten im selben Gebäude. Einige von ihnen kannten sich aus gemeinsamen Studienzeiten in Hamburg, Berlin oder Göttingen. So war es nur selbstverständlich, dass sich die Aktivitäten des neu gegründeten Forschungsinstituts in dem Bemühen um Gestaltung einer kunsthistorischen »Community« in

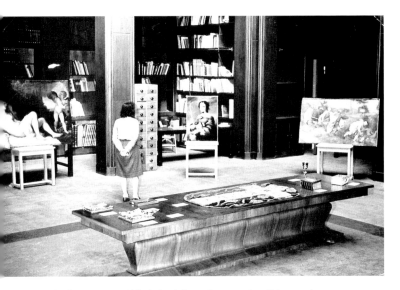

*Central Collecting Point, Bibliothek mit Ausstellung von Gemälden aus dem
Museo di Capodimonte in Neapel (Tizians »Danae«, Bruegels »Blindensturz«)
und Murillos »Santa Rufina« (heute Dallas Meadows Museum), Frühjahr 1947*

enger Zusammenarbeit mit dem Collecting Point entwickelten.
Im Bibliothekssaal des Collecting Point fanden seit Anfang 1947
wissenschaftliche Vorträge statt und zwar vor Originalwerken von
Donatello, Renoir oder auch Tizian, dessen »Danaë« aus der Far-
nese-Sammlung hier zusammen mit zahlreichen anderen, nicht
minder berühmten Gemälden der Restitution an das Museo Nazio-
nale di Capodimonte in Neapel harrte (Abb. oben). Seit 1946 fan-
den hier Ausstellungen mit den auf die Repatriierung wartenden
Werken statt.

Die Aufgabe des Collecting Point war noch nicht abgeschlos-
sen, als die amerikanische Militärregierung im September 1949 die
Verantwortung für die Sicherstellung und Restitution der Raub-
kunst an deutsche Behörden übergab. Von 1952 bis 1962 war die
»Treuhandverwaltung für Kulturgut München«, anschließend die
Oberfinanzdirektion München für die Restbestände der ehema-
ligen Central Collecting Points München und Wiesbaden zuständig:

Rückführungen und Fälle ungeklärter Provenienzen. Heute liegt die Restitution derjenigen Kunstwerke, die schon der Central Collecting Point als »non identified property« geführt hatte, in der Verantwortung des Bundesamtes für zentrale Dienste und offene Vermögensfragen in Berlin. 1998 wurde mit den sogenannten »Washington Principles« eine internationale Übereinkunft getroffen, um die Identifizierung und Restitution von NS-Raubkunst zu befördern. Die deutsche Bundesregierung, die Länder und kommunalen Spitzenverbände bekundeten 1999 in einer Erklärung den Willen, »zur Auffindung und zur Rückgabe NS-verfolgungsbedingt entzogenen Kulturguts, insbesondere aus jüdischem Besitz« verstärkt beizutragen. Diesem Ziel dienen verschiedene vom Bund, den Ländern und Kommunen getragene Einrichtungen, unter anderen bereits seit 1994 die Koordinierungsstelle für Kulturgutverluste (Magdeburg) und seit 2007 die Arbeitsstelle für Provenienzforschung am Institut für Museumsforschung der Staatlichen Museen zu Berlin / Stiftung Preußischer Kulturbesitz. 2014 erklärte die Bundesregierung die Absicht, ein übergeordnetes »Deutsches Zentrum Kulturgutverluste – Lost Art Foundation« zu gründen.

»Nazi Monuments« – die »Ehrentempel«

Im Juni 1945 ordnete General Eisenhower in einer Depesche an das Office of the Military Government for Bavaria an, die »Nazi Monuments« seien umgehend zu entfernen und die Sarkophage der 16 »Märtyrer der Bewegung« einzuschmelzen. Das aus dieser Aktion gewonnene Metall sollte als verplombte Fracht an ein, so Eisenhowers Formulierung, »liberated country« übergeben werden. Im Pathos dieser Anordnung spiegelt sich – freilich mit entgegengesetzten politischen Vorzeichen – der pseudoreligiöse Kult der NS-Weihestätte am Königsplatz. Ausgeführt wurde Eisenhowers Befehl nur teilweise, denn er war offensichtlich ohne Kenntnis der konkreten baulichen Gegebenheiten ergangen. Als wenige Wochen später der Kunstbeauftragte Eisenhowers, John Nicholas Brown, die Örtlichkeit besichtigte, beschloss er angesichts der in Galerie I und II gelagerten Kunstschätze und auf Drängen der hier arbeitenden

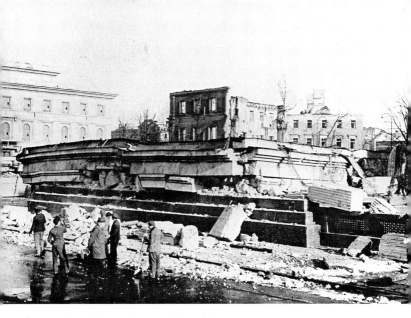

Überreste des südlichen »Ehrentempels« nach der Sprengung am 16. Januar 1947, im Hintergrund die Ruine des »Braunen Hauses«

amerikanischen Kunstschutzoffiziere hin, auf die vorgesehene Sprengung zu verzichten.

Mit geradezu programmatischer Sorgfalt hingegen, aus der die Besorgnis spricht, diese Relikte könnten weiterhin als Kultobjekte dienen, wurde die Entfernung der Sarkophage aus den »Ehrentempel« vollzogen. Die hölzernen Särge mit den sterblichen Überresten der »Blutzeugen«, die sich im Innern der Sarkophage befanden, wurden Anfang Juli 1945 in die Grabstätten verbracht, denen sie vor ihrer Überführung am 9. November 1935 entnommen worden waren. Auch der Leichnam des im April 1944 östlich des nördlichen »Ehrentempels« beigesetzten Gauleiters Adolf Wagner wurde exhumiert und auf einem Friedhof begraben. Um jede Möglichkeit der Verehrung durch NS-Anhänger zu vereiteln, wurde das Material der Sarkophage – den Holzsarg mit den Gebeinen eines jeden »Märtyrers« umschlossen ein innerer Sarkophag aus Zinn und ein äußerer aus Gusseisen – sowie der jeweils vier Fackelschalen aus den beiden »Ehrentempeln« im Auftrag der Militärregierung von einer Münchner Firma eingeschmolzen. Die Entfernung

der Sarkophage, »Reliquien« des quasi-religiösen NS-Kultes, war ein
symbolischer Akt der Entnazifizierung mit weitreichender Signal-
wirkung. Das Zinn wurde an die Münchner Stadtwerke abgegeben,
die es für die Herstellung von Lötzinn weiterverwendeten. Die 453
gewonnenen Roheisenbarren dagegen, die von den Münchner
Stadtwerken gerne für die Produktion von Straßenbahn-Bremsklöt-
zen genutzt worden wären, wurden zunächst beim Hauptquartier
der 3. US-Armee in der Holbeinstraße gelagert. Damit war der im
Juli 1945 geäußerte Vorschlag des Münchner Oberbürgermeisters
Karl Scharnagl obsolet, aus den Särgen Glocken gießen zu lassen.
Anfang 1947 stellte sich kurz vor dem geplanten Versand der Bar-
ren nach Belgien heraus, dass die meisten von ihnen mittlerweile
entwendet worden waren. Das Metall wurde also demokratisiert,
allerdings nicht in Eisenhowers Sinne.

In der ehemaligen »Hauptstadt der Bewegung« zeugten die
unzerstörten »Ehrentempel« nach wie vor von der NS-Diktatur. Die
Pfeilerhallen an einem der repräsentativsten Plätze Münchens füg-
ten sich nicht in das Bild eines demokratischen Freistaats Bayern.
Vorerst aber war die Militärregierung von anderen Problemen zu
sehr beansprucht, als dass sie sich um die »Nazi Monuments« hätte
kümmern können. Erst im Frühjahr 1946 wurden die Weichen für
die Beseitigung dieser »Steine des Anstoßes« gestellt. Im Mai erließ
der Alliierte Kontrollrat die Direktive Nr. 30, welche die »Liquidie-
rung deutscher militaristischer und nationalsozialistischer Denk-
mäler« zum Ziel hatte. Mit Frist bis zum 1. Januar 1947 forderte sie
die Beseitigung bzw. Unkenntlichmachung sämtlicher »Denkmäler,
Erinnerungszeichen, Statuen, Bauten, Tafeln, Embleme, Straßen-
und Wegschilder, […] die geeignet sind, die Tradition des deut-
schen Militarismus am Leben zu erhalten, den Militarismus wieder-
zubeleben oder an die nationalsozialistische Partei oder ihre Führer
zu erinnern«. In München standen im Visier dieser Verordnung
nicht nur die vielen Hakenkreuze an den Fassaden, sondern vor
allem die »Ehrentempel«.

Für ihre Beseitigung im Sinne der Kontrollratsdirektive Nr. 30
gab es verschiedene Möglichkeiten. Die Sprengung, so befürchtete
der zuständige Architekt der Militärregierung, Dieter Sattler, zu-
nächst, wäre zu teuer und zu gefährlich geworden für die an-
grenzenden Gebäude sowie die in wenigen Metern Tiefe vorbei-

Spielende Kinder am Sockel des nördlichen »Ehrentempels«, 1955

führenden unterirdischen Rohrkanäle, deren Nutzbarkeit für die Beheizung von Galerie I und II von vitaler Bedeutung war. Das Abtragen der in Eisenbeton konstruierten »Ehrentempel« und ihrer Sockel hätte zu hohe Kosten verursacht. Im Sommer 1946 entstanden daher historisierende Entwürfe für den Umbau bzw. die Ummantelung der bestehenden Gebäude. Ein extremes Beispiel architektonischer Verdrängung ist etwa die Verkleidung der Pfeilerhallen in Anlehnung an die Nymphenburger Parkburgen des Rokoko (Entwurf Friedrich Hertlein, 1946). Für den angrenzenden Terrainstreifen entlang der Brienner Straße entwarf Sattler rustizierte Pavillons und Ausstellungsbauten mit »klassischen«, genauer: neopalladianischen Anklängen und verputzte, zweigeschossige Bauten in der Tradition der für die »Ehrentempel« abgebrochenen klassizistischen Wohnhäuser Carl von Fischers und Joseph Höchls.

In der Diskussion der Nachkriegsjahre um die Umgestaltung des Ostabschlusses des Königsplatzes und der Brienner Straße bis

hin zum Karolinenplatz wurde immer wieder auf die Bebauung vor 1933 Bezug genommen, die man ebenso wie den ursprünglichen Zustand des Königsplatzes am liebsten umgehend wiederhergestellt hätte. Abgesehen davon, dass die großen Gebäude Troosts vom Collecting Point, den Archiven und Sammlungen genutzt wurden, konnte man sie schon aus technischen Gründen schwerlich sprengen. Ein Anliegen sämtlicher Nachkriegsplanungen zu diesem Areal war es jedoch, die optische Anbindung der Gebäude an den Königsplatz zu zerstören und beispielsweise direkt vor Galerie I und II schnell wachsende Pyramidenpappeln zu pflanzen. Stattdessen wurden an der Ostseite des Platzes Bäume gesetzt, um den Platz und die ehemaligen NS-Gebäude optisch voneinander zu trennen.

Keiner von Sattlers architektonischen Entwürfen kam zur Ausführung. Ebenso wenig fanden die Vorschläge Beachtung, in den »Ehrentempeln« Cafés oder Biergärten einzurichten, die »Ehrentempel« in Sühne- und Friedensgedenkstätten umzuwandeln (Oberbürgermeister Scharnagl) oder in ihnen eine katholische und eine protestantische Kapelle einzurichten (Kardinal Faulhaber).

Die Durchführung der Entnazifizierung im Zusammenspiel von Alliierten und bayerischer Landesregierung hatte immer wieder öffentliche Skandale und politische Krisen hervorgerufen. Ende

Parkplatz Königsplatz, von Südwesten, 1987

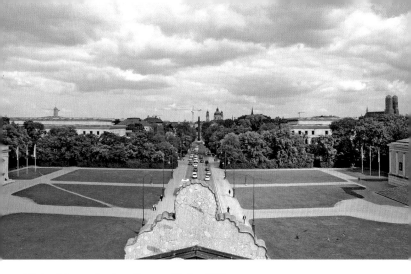

Königsplatz, von den Propyläen, von Westen, 2009

1946 spitzte sich eine Krise um die Entnazifizierung in Bayern zu, die sich in gereizter Stimmung auch bezüglich der Entscheidung über die »Ehrentempel« ausdrückte. Die verantwortlichen bayerischen Politiker, Ministerpräsident Hans Ehard und der Beauftragte für die Durchführung der Kontrollratsdirektive Nr. 30 bemühten sich, der Militärregierung ihren Willen zur Entnazifizierung zu belegen, um den Verdacht des Desinteresses an der »politischen Säuberung« auszuräumen. Und so fand in der Öffentlichkeit große Beachtung, dass am 9. Januar 1947 die Pfeiler des nördlichen, am 16. die des südlichen »Ehrentempels« gesprengt wurden, übrigens ohne an den angrenzenden Gebäuden Schäden hervorzurufen (Abb. S. 81). Diese Maßnahme wurde von der Baufirma Leonhard Moll durchgeführt – einer Firma, die zur NS-Zeit wesentlichen Anteil an der Umgestaltung des Königsplatzes gehabt hatte.

Nachdem die Trümmer von den Tempelsockeln entfernt und die Treppen abgebrochen worden waren, fasste man die Beseitigung der Ruinen des »Braunen Hauses« und des ehemaligen Palais Degenfeld ins Auge. Es begann eine das Jahr 1947 über andauernde Phase intensiver Diskussion um die Neugestaltung der Straßenecken an der Kreuzung Arcis- und Brienner Straße wie auch der Brienner Straße bis hin zum Karolinenplatz: Neubauten oder Bepflanzung – das war hier die wesentliche Frage. Aus dem ersten

Wettbewerb wurde im März ein Entwurf von Oberbaudirektor Karl Hocheder für die »Neuen Galeriebauten des Staates an der Brienner Straße in München« ausgewählt. Während die auch hier wieder beauftragte Firma Leonhard Moll mit dem Bau des Pavillons auf dem Sockel des nördlichen »Ehrentempels« begann, wurde über dem Sockel des südlichen »Ehrentempels« ein 1:1-Modell errichtet, um der Öffentlichkeit Hocheders Ausführungsentwurf vor Augen zu stellen. Dessen stilistische Nähe zur NS-Architektur rief in Fachkreisen und in der Öffentlichkeit Proteste hervor, so dass am Jahresende das Modell entfernt und die Bauarbeiten eingestellt wurden.

Im November 1947 fand ein zweiter Wettbewerb statt, der unter anderem vorsah, den Königsplatz wieder zu begrünen, dessen Hauptaugenmerk aber erneut auf dem Gelände längs der Brienner Straße lag, wo Kunstausstellungsgebäude errichtet werden sollten. Martin Elsässer schlug eine monumentale Überbauung der Brienner Straße vor, Gustav Gsaenger eine Vereinheitlichung von Königs- und Karolinenplatz zu einer durchgehenden Promenade sowie die Errichtung skulpturengeschmückter »Schuld- und Sühne-Brunnen« auf den Sockeln der »Ehrentempel«, die an Bernini erinnern. Die zwischen historisierenden und modernen Motiven schwankenden Entwürfe machen insgesamt die problematische Suche nach einem adäquaten Ausdruck architektonischer und städtebaulicher »Entnazifizierung« deutlich. Die Mehrheit des zweiten Wettbewerbs plädierte diesmal gegen die Bebauung.

Die damit einsetzende Phase der Ratlosigkeit und Unentschlossenheit steht in krassem Gegensatz zu den pathetischen Aktionen der unmittelbaren Nachkriegszeit und zeigt mit großer Deutlichkeit die damals einsetzenden und seither lange wirksamen Verdrängungsmechanismen in Bezug auf die NS-Vergangenheit. Da man vorerst nicht wusste, was mit den Sockeln der »Ehrentempel« anzufangen sei, umgab man die »Schandmale« kurzerhand mit einem hohen Bretterzaun. Erst bei der Vorbereitung der 800-Jahr-Feier der Stadt München 1958 monierte das städtische Wiederaufbaureferat die verrotteten Bretterverschalungen am Königsplatz. Dahinter erhoben sich nach wie vor die Corpora Delicti, deren Inneres mit Schutt angefüllt worden war, nachdem man erkannt hatte, dass für spielende Kinder das sich dort sammelnde Regenwasser gefährlich sein konnte (Abb. S. 83). Ohne dass zuvor eine öffentliche Diskussion

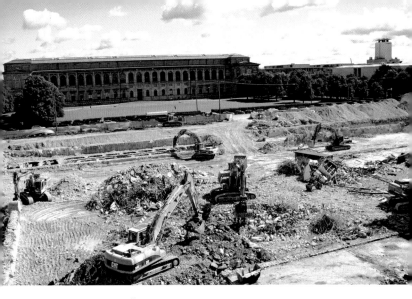

Entfernung der baulichen Überreste des Kanzleigebäudes an der Gabelsberger-straße, Bauarbeiten für das Staatliche Museum Ägyptischer Kunst und die Hochschule für Fernsehen und Film München, 2007

stattgefunden hätte, bepflanzte die Bayerische Verwaltung der staatlichen Schlösser, Gärten und Seen im Winter 1956/57 die Sockel, nachdem der Schutt entfernt worden war. Seither hat sich hier ein Biotop entwickelt, der südliche Ehrentempel wurde in die Schutzliste städtischer Grünflächen aufgenommen. 1990 wurde ein Wettbewerb zur Neunutzung des Terrains für Neubauten des Staatlichen Museums Ägyptischer Kunst und der Musikhochschule ausgetragen, der jedoch folgenlos blieb. Seit 2001 sind die Sockel der »Ehrentempel«, über die man »Gras wachsen ließ«, als Einzelmonumente auf der Denkmalliste eingetragen: historische Dokumente nicht nur ihrer Entstehungszeit, sondern auch Inbegriff des verdrängenden Umgangs mit der NS-Vergangenheit in München.

1987/88 wurden die Steinplatten und Einfassungen des jahrzehntelang als Parkplatz dienenden Königsplatzes – »Plattensee« genannt (Abb. S. 84) – entfernt. Die Wiederbegrünung in klassizistischem Habitus und die Verkehrsführung berücksichtigten die Bedürfnisse des verstärkten Straßenverkehrs (Abb. S. 85). An der Gabelsbergerstraße gegenüber der Alten Pinakothek wurden Mitte 2007 nicht nur die in den sechziger und frühen siebziger Jahren

errichteten TU-Gebäude, sondern auch die Fundamente und Kellergeschosse des Kanzleigebäudes abgerissen, dessen Bau im Winter 1938/39 begonnen und durch technische Anlagen mit den wenig älteren NSDAP-Gebäuden am Königsplatz verbunden worden, über die Untergeschosse aber nicht hinausgekommen war (Abb. S. 87). Seit 2008 entstanden hier die Neubauten für die Staatliche Hochschule für Fernsehen und Film und das Staatliche Museum Ägyptischer Kunst (2013 eröffnet).

Im Herbst 1995 stellten eine vom Zentralinstitut für Kunstgeschichte herausgegebene Publikation und eine im nördlichen Lichthof des ehemaligen »Verwaltungsbaus« gezeigte Fotodokumentation die Geschichte des NSDAP-Parteizentrums erstmals umfassend vor. Auf der Grundlage dieser Arbeiten genehmigte die Stadt München den Architekten und Ausstellungsmachern Julian Rosefeldt und Piero Steinle wenig später die Aufstellung einer ersten Schautafel an der Kreuzung Brienner Straße und Arcisstraße mit einem Lageplan sowie Informationen über das NSDAP-Parteizentrum. 1996 beantragte der Bezirksausschuss Maxvorstadt bei der Stadt eine dauerhafte Aufstellung. Eine überarbeitete Tafel aus dauerhafterem Material wurde schließlich 2002 installiert (Abb. S. 89).

Zentralinstitut für Kunstgeschichte und andere Kulturinstitute (ehemals »Verwaltungsbau«), von Norden, im Hintergrund der ehemalige Postbau, 2009

Hochschule für Musik und Theater München (ehemals »Führerbau«) und der überwachsene Sockel des nördlichen »Ehrentempels«, davor Infotafel, 2009

Nach jahrelangen Debatten über die Einrichtung eines NS-Dokumentationszentrums in München wurde im Herbst 2008 ein Architekturwettbewerb für einen Neubau am Standort des »Braunen Hauses« an der Brienner Straße ausgeschrieben. Im März 2009 fiel die Entscheidung für einen Entwurf des Berliner Architekturbüros Georg Scheel Wetzel.

Wenn die für 2015 geplante Eröffnung des NS-Dokumentationszentrums stattfindet, werden die Fassaden des ehemaligen »Verwaltungsbaus der NSDAP« von wildem Wein voraussichtlich völlig überrankt sein (Abb. S. 88). Die pittoreske Wirkung ist das Ergebnis einer 1990 durch das Staatliche Hochbauamt vorgenommenen Pflanzung, die explizit damit begründet worden war, die NS-Architektur zu kaschieren. Die Verwandlung eines ehemaligen NS-Repräsentationsgebäudes in ein Märchenschloss steht der Anschauung der denkmalgeschützten Architektur und der durch das Zentralinstitut für Kunstgeschichte seit langem aktiv unternommenen Aufklärung zur Geschichte des Geländes allerdings konträr entgegen.

Klaus Bäumler

DAS NS-DOKUMENTATIONS-
ZENTRUM MÜNCHEN
DER »SPÄTE MÜNCHNER WEG«

D ie Neue Zürcher Zeitung schreibt in ihrer Ausgabe vom
8./9. Dezember 2001: »Als Geburtsstätte und zentrale
Schaltstelle der NSDAP hat München im Nationalsozia-
lismus eine bedeutende Rolle gespielt. Doch die bayerische Lan-
deshauptstadt tut sich schwer mit dem braunen Erbe. Während an
anderen Orten in Bayern Dokumentationszentren, die über die
Nazi-Zeit informieren, rege besucht werden, erfahren Interessierte
in München kaum etwas über die Rolle der Stadt im Dritten Reich.«
Unter dem Aufmacher »Münchens Mühen mit der NS-Zeit. Die ver-
drängte Rolle als ›Hauptstadt der Bewegung‹« charakterisiert sie
zutreffend die Münchner Situation, wobei gerade die Erinnerungs-
arbeit im Öffentlichen Raum Defizite auswies. Denn in München
standen sehr lange das Erinnern und Gedenken an die Opfer der
Nazizeit im Vordergrund. Durch einen Generationswechsel wurden
die mentalen Barrieren, Täter und Täterorte in München konkret
ins Auge zu fassen, immer niedriger. Die Verantwortung Münchens
für den Aufstieg der NSDAP stellt eines der zentralen Themen für
das NS-Dokumentationszentrum dar. Diese Verantwortung ist in
München einzulösen. »Denn es darf nie vergessen werden, dass in
dieser Stadt der Unmensch hat groß werden können.« (Wilhelm
Hausenstein, 1947)

Spät kam das NS-Dokumentationszentrum München; aber es
kam – durch eine gemeinschaftliche Aktion des Münchner Stadt-
rats und des Bayerischen Landtags, durch Beschlüsse vom 16. Ok-
tober 2001 bzw. 23. März 2002. Es mag festgehalten werden, dass
der Bezirksausschuss Maxvorstadt im Jahr 1996 den unmittelbaren
Anstoß gab. Das Bürgergremium beantragte im November 1996,
»im Umfeld des Königsplatzes auf der Grundlage der Ausstellung
›Bürokratie und Kult‹ des Zentralinstituts für Kunstgeschichte eine

der ›Topographie des Terrors‹ in Berlin vergleichbare Einrichtung in München zu schaffen. Die Trägerschaft sollen die Stadt München, der Freistaat Bayern und der Bund übernehmen.«

Nach nicht einfachen, aber sehr konstruktiven Verhandlungen wurde dieses Modell verwirklicht: Von den Baukosten (ca. 30 Millionen Euro) tragen Bund, Freistaat Bayern und Stadt je ein Drittel. Der Freistaat Bayern stellte zusätzlich das Baugrundstück im Wert von 9 Millionen Euro unentgeltlich, ohne Anrechnung auf seinen Drittel-Anteil, zur Verfügung. Der Ministerrat folgte mit Beschluss vom 18. September 2006 der historisch-aktuellen Argumentation des Bezirksausschuss Maxvorstadt.

Der von der Stadt München ausgelobte Realisierungswettbewerb für den Neubau auf dem Grundstück des ehemaligen »Braunen Hauses« (Palais Barlow) wurde im März 2009 abgeschlossen, die Grundsteinlegung erfolgte am 9. März 2012.

Der prämierte Entwurf des Berliner Büros Georg Scheel Wetzel Architekten steht im gewollten Spannungsverhältnis zu den Troost-Bauten und setzt einen eigenständigen Akzent, mit dem die Symmetrie der NS-Architektur bewusst gebrochen wird. Die bei Grabungen freigelegten baulichen Rudimente des ehemaligen Palais Barlow, die das frühe Eindringen der Nationalsozialisten in das »bürgerlich-königliche Umfeld« der Maxvorstadt belegten, wurden trotz ihrer zeitgeschichtlichen Bedeutung für die historische Authentizität des Ortes nicht ansatzweise eingebunden.

In enger Abstimmung zwischen Gründungsdirektion (ab 2012: Prof. Dr. Winfried Nerdinger) und Arbeitsgruppe (Prof. Dr. Hans Günter Hockerts, Prof. Dr. Marita Krauss, Prof. Dr. Peter Longerich) sowie dem wissenschaftlichen Beirat, dem Kuratorium und dem Politischen Beirat entstand die inhaltliche Konzeption des NS-Dokumentationszentrums München, dessen Trägerschaft die Stadt München übernommen hat.

In der Zusammenschau mit anderen Erinnerungseinrichtungen in Bayern (Dachau, Obersalzberg, Nürnberg und Flossenbürg) und den bereits vorhandenen Institutionen in München (Stadtmuseum und Jüdisches Museum) werden konzeptionelle Schwerpunkte gesetzt, um die erforderliche Eigenständigkeit des Dokumentationszentrums zu schaffen. Insoweit bietet die späte Realisierung eine besondere Chance.

Es gilt Antworten auf folgende Fragestellungen zu finden: Warum geschah es in München? Welche politischen und gesellschaftlichen Voraussetzungen bildeten den Nährboden für den Aufstieg des Nationalsozialismus, den Weg Münchens zur »Hauptstadt der Bewegung« und zur »Stadt der Deutschen Kunst«? Warum konnte sich das NS-Regime 1933 innerhalb weniger Wochen ohne nennenswerten Widerstand der gesellschaftlichen Kräfte in dieser Stadt etablieren? Wie ist München nach 1945 mit seiner NS-Vergangenheit umgegangen? Welche Folgerungen sind daraus heute zu ziehen?

Durch die besondere Lage des NS-Dokumentationszentrums im ehemaligen NSDAP-Parteizentrum ergeben sich für die Besucher Blickbeziehungen zu den authentischen Orten des Geschehens und zur Topographie des ehemaligen NSDAP-Parteiviertels. Besonderes Interesse hat dem 1934 für den NS-Verwaltungsbau abgebrochenen Palais von Alfred und Hedwig Pringsheim zu gelten, den Schwiegereltern von Thomas Mann. Das Schicksal der Familie Pringsheim und die Lebensstationen Thomas Manns und seiner Familie haben unmittelbaren zeitgeschichtlichen Bezug zu den Fragestellungen des NS-Dokumentationszentrums: der beständige Einsatz Thomas Manns gegen den aufkommenden Nationalsozialismus in den Jahren 1922 bis 1933, seine Ausstoßung aus München und Deutschland durch den »Protest der Richard-Wagner-Stadt München« im Jahr 1933, das gemeinsame Wirken mit seinen Kindern Erika und Klaus im Exil, seine Positionen nach 1945 zur »Inneren und Äußeren Emigration«, sein Eintreten für den Ausgleich zwischen West- und Ostdeutschland nach 1945 und für die Gemeinsamkeit der Europäer in einem Europa des Friedens.

Das NS-Dokumentationszentrum München hat besondere Qualitäten: eine Institution des politischen Lernens, kein musealer Ort, vielmehr ein Ort der Information, des Erinnerns und des Gedenkens, der Anstoß gibt zur Wachsamkeit in Gegenwart und Zukunft für Jugendliche und Erwachsene. Ein authentischer Ort, eingebettet in das heutige Museumsviertel der Maxvorstadt, der Besucher aus aller Welt neugierig macht auf die deutsche Zeitgeschichte und damit die nationalen Grenzen im Sinne einer europäischen Erinnerungsarbeit beispielhaft überwindet.

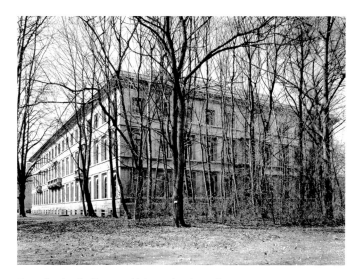

Zentralinstitut für Kunstgeschichte und andere Kulturinstitute
(ehemals »Verwaltungsbau«), von Nordosten, 1995

LITERATUR

Umfassend, mit zahlreichen kunsthistorischen, historischen und
essayistischen Beiträgen zur Geschichte des NSDAP-Parteizentrums:
Lauterbach, Iris, Julian Rosefeldt und Piero Steinle (Hg.): Bürokratie und Kult.
Das Parteizentrum der NSDAP am Königsplatz in München. Geschichte und
Rezeption, München/Berlin 1995 (Veröffentlichungen des Zentralinstituts für
Kunstgeschichte in München, Bd. 10). Darin v. a. die Beiträge von Hans Lehm-
bruch zum Königsplatz, von Ulrike Grammbitter zur Baugeschichte, von Eva
von Seckendorff zur Ausstattung und von Iris Lauterbach zur Nachkriegszeit
sowie S. 348–358, eine Auflistung der Literatur bis 1995.
Für die vorliegende Publikation wurden auch die Spruchkammerakten zu
Leonhard Gall und Gerdy Troost im Staatsarchiv München ausgewertet.

Seit 1995 erschienene Literatur:
Altenbuchner, Klaus: Der Königsplatz in München. Entwürfe von Leo von
Klenze bis Paul Ludwig Troost, in: Oberbayerisches Archiv 125.2001, S. 7–126
Brantl, Sabine: Haus der Kunst, München: ein Ort und seine Geschichte im
Nationalsozialismus, München 2007

Grammbitter, Ulrike: Braunes Haus, München, in: Historisches Lexikon Bayerns [2006, URL: http://www.historisches-lexikon-bayerns.de/artikel/artikel_44454]

Grammbitter, Ulrike: Unbequemlichkeiten der Erinnerung an den Nationalsozialismus. Münchens Aufarbeitung seiner Zeit als »Hauptstadt der Bewegung«, in: München – Budapest, Ungarn – Bayern. Festschrift zum 850. Jubiläum der Stadt München, Hrsg. Gerhard Seewann, József Kovács, München 2008 (Danubiana Carpathica, 2=49), S. 275 – 288, 385 – 397

Hajak, Stefanie, Jürgen Zarusky (Hrsg.): München und der Nationalsozialismus. Menschen, Orte, Strukturen, Berlin 2008

Heusler, Andreas: Das Braune Haus: wie München zur »Hauptstadt der Bewegung« wurde, München 2008

Köpf, Peter: Der Königsplatz in München: ein deutscher Ort, Berlin 2005

Krause, Alexander: Arcisstraße 12. Palais Pringsheim, Führerbau, Amerika-Haus, Hochschule für Musik und Theater, München 2005

Lauterbach, Iris (Konzeption und Redaktion): Das Zentralinstitut für Kunstgeschichte, München 1997 (Veröffentlichungen des Zentralinstituts für Kunstgeschichte in München, Bd. 11)

Lauterbach, Iris: Die Gründung des Zentralinstituts für Kunstgeschichte, in: 200 Jahre Kunstgeschichte in München. Positionen, Perspektiven, Polemik, Hrsg. Christian Drude, Hubertus Kohle, München/Berlin 2003 (Münchener Universitätsschriften des Instituts für Kunstgeschichte, Bd. 2), S. 168 – 181

Lauterbach, Iris: Das ehemalige Parteizentrum der NSDAP am Königsplatz: ein »Täterort« und seine Wirkung heute. Erwartungen und Profile, in: Ein NS-Dokumentationszentrum für München, Hrsg. Kulturreferat der Landeshauptstadt München, Redaktion: Angelika Baumann, Klaus Altenbuchner, München 2003, S. 232 – 237

Zum Münchner Central Art Collecting Point zuletzt: Lauterbach, Iris: Der Central Art Collecting Point in München 1945 – 1949: Kunstschutz, Restitution und Wissenschaft, in: Raub und Restitution. Kulturgut aus jüdischem Besitz von 1933 bis heute, Hrsg. Inka Bertz, Michael Dorrmann, Göttingen 2008, S. 195 – 201; dies., Der Central Collecting Point München, Berlin/München 2015 (in Druck)

Martynkewicz, Wolfgang: Salon Deutschland. Geist und Macht 1900 – 1945, Berlin 2009

Mayer, Hartmut: Paul Ludwig Troost (1878 – 1934), Wien (u. a.) 2012 (Hitler Architekten, Bd. 1)

Nerdinger, Winfried (Hrsg.): Ort und Erinnerung: Nationalsozialismus in München, Salzburg (u. a.), 2. Aufl. 2006

Nüßlein, Timo: Paul Ludwig Troost (1878 – 1934), Wien (u. a.) 2012 (Hitlers Architeken, Bd. 1)

Rosenfeld, Gavriel D.: Munich and Memory: Architecture, Monuments, and the Legacy of the Third Reich, Berkeley (u. a.) 2000, deutsche Ausgabe: Architektur und Gedächtnis: München und Nationalsozialismus. Strategien des Vergessens, München (u. a.) 2004

Seelig, Lorenz: Die Silbersammlung Alfred Pringsheim, Riggisberg 2013

Abbildung vordere Umschlagseite außen:
Königsplatz und Maxvorstadt nach Osten, Luftbild, um 1937

Vordere Umschlagseite innen:
Mitarbeiter der US-Militärregierung betreten den ehemaligen Führerbau,
1945/46

DKV-Edition
Das NSDAP-Parteizentrum in München
Herausgegeben vom Zentralinstitut für Kunstgeschichte

Autoren:
Dr. Ulrike Grammbitter, Kunsthistorikerin, Zentralinstitut für Kunstgeschichte
Prof. Dr. Iris Lauterbach, Kunsthistorikerin, Zentralinstitut für Kunstgeschichte
Klaus Bäumler, Stellv. Vorsitzender des Politischen Beirats NS-Dokumen-
tationszentrum München, Vorsitzender Bezirksausschuss Maxvorstadt
1978 – 2008

Abbildungsnachweis:
Sämtliche Abbildungen Zentralinstitut für Kunstgeschichte (ZI), München,
mit Ausnahme von
Seite 7, 9, 15, 16, 18, 20, 66: Stadtarchiv München
Seite 11, 54: Privatbesitz
Seite 22, 24, 27, 29: Bayerisches Landesamt für Denkmalpflege
Seite 31, 33, 35, 50, 51, 63, 84, 85, 87 – 89, 93: ZI (Foto: Margrit Behrens)
Seite 32, 55, 83: Bayerische Staatsbibliothek, Photoarchiv Heinrich Hoffmann
Seite 36, 64: Bundesarchiv, Berlin
Seite 81: Münchner Stadtmuseum (Foto: Walter Francé)
vordere Umschlagseite innen: Bilderdienst Süddeutscher Verlag

Lektorat: Margret Woitynek und Edgar Endl, Deutscher Kunstverlag
Gestaltung, Satz und Layout: Edgar Endl, Deutscher Kunstverlag
Reproduktionen: Lanarepro, Lana (Südtirol)
Druck und Bindung: F&W Mediencenter, Kienberg

Bibliografische Information der Deutschen Nationalbibliothek
Die Deutsche Nationalbibliothek verzeichnet diese Publikation
in der Deutschen Nationalbibliografie; detaillierte bibliografische
Daten sind im Internet über http://dnb.d-nb.de abrufbar

2., aktualisierte Auflage
© 2015 Deutscher Kunstverlag GmbH Berlin München
Paul-Lincke-Ufer 34
D-10999 Berlin

www.deutscherkunstverlag.de
ISBN 978-3-422-02401-4

1 »Führerbau«
2 »Verwaltungsbau der NSDAP«
3 »Ehrentempel«
4 umgestalteter Königsplatz
5, 6 »Stellvertreter des Führers« und sein Stab:
5 »Braunes Haus« (ehem. Palais Barlow),
6 ehem. Palais Degenfeld, dann Päpstliche Nuntiatur
7 Kanzlei des »Stellvertreters des Führers« (ehem. Palais Moy)
8 »Reichszentralstelle für die Durchführung des Vierjahresplans
bei der NSDAP«
9 »Amt für Versicherungswesen des Reichsschatzmeisters«
10 Fernheizwerk, technische Einrichtungen und Parteiämter,
»Dienstwohngebäude der NSDAP«
11 »Amt für Versicherungswesen des Reichsschatzmeisters«
12 »Hauptamt V, Rechtsamt des Reichsschatzmeisters«
13 »Kommission für Wirtschaftspolitik«
14 »Reichsstudentenführung der NSDAP«,
»Schiedsabteilung des Reichsschatzmeisters«
15 »Reichspropagandaleitung der NSDAP«
16 »Reichspressestelle und Auslandspressestelle der NSDAP«
17 »NS-Deutscher Studentenbund«
18 »Reichsjugendführung der NSDAP«
19 »NS-Deutscher Dozentenbund«
20, 21 »Reichsführung SS«
22 Zweigpostamt der NSDAP
23, 24 »NSDAP-Reichsleitung«
25–30 Vermietete Immobilien der NSDAP: **27** SA, SS, HJ,
Photogeschäft Heinrich Hoffmann
31 »Reichshaushaltsamt der NSDAP«, »Reichsführung SS«
32–34 »Oberste SA-Führung«: **32** ehem. Hotel Union,
34 ehem. Hotel Marienbad
35 »Amt für Fernmeldewesen des Reichsschatzmeisters«,
Buchdruckerei der NSDAP
36 »NS-Frauenschaft« (ehem. Palais Poninsky)
37 Vermietete Immobilie der NSDAP
(ehem. Palais Schrenk-Notzing)
38 »Reichsrechtsamt der NSDAP«
39 Vermietete Immobilie der NSDAP
40 »Reichsrechtsamt der NSDAP«
41 »Reichsrevisionsamt« und »Rechnungsamt der NSDAP«
(ehem. Palais Lotzbeck)
42 »Oberstes Parteigericht der NSDAP« (ehem. Palais Törring)
43 »Reichsorganisationsleitung der NSDAP« (ehem. Allianzgebäude)
44 »Kanzleigebäude der NSDAP«, nur Kellergeschoss fertiggestellt
45 »NSDAP-Bauleitung«
46 »NSDAP-Lehrerbund«
47 »NSDAP-Reichsleitung«
48 »NSDAP-Reichsleitung«, »Hitler-Jugend«
49, 50 »NSDAP-Bauleitung«
51 Funktionsgebäude (Toiletten, Sanitätsraum, Fernsprecher,
Mikrophon- und Lautsprecheranlage, Presseräume)